藝術家的自畫像

從文藝復興的杜勒到當代的鞏立

方秀雲 著

藝術家

目錄

自序

朋友問我，為什麼喜歡人像畫呢？有趣的是，生活中對不少事的反應，經常是無意識的動作，直到別人提起，為何這樣，為何那樣，我們才開始探查背後的理由。

童年時，每天傍晚我在窗口旁等待父親回家，他踏進大門，將腳踏車停放牆邊，可說是我整天下來最期待的一刻，好幾年來，對這樣一日復一日的習慣也未曾多想。然而去年在愛丁堡逛商業畫廊時，我看到當代藝術家亞歷山大·米勒（Alexander Millar）畫的〈回家的路上〉，描繪一個五十多歲中年男子，身穿灰綠的風衣與帽子，叼根煙，騎著單車，當時我眼睛一亮，淚水溢滿眼眶然後直落了下來，在那刻我才明白，小時候從那一扇小窗望出去看到的世界一直還深藏在心底，那震撼力有多強，持續有多久，至今還澎湃依然。

1998年，我離開台灣隻身來到英國求學，臨行前，母親送我到機場，因第一次離家，又是我企盼已久的夢想，在出境機門跟媽媽道別時，我看著她大約有兩秒鐘，便狠下心不再回頭，於是就直奔登機門，但這幾年來，偶爾她以最美麗的身影到我夢裡探訪，我清楚的知道，九年前她在那兒望著，直到看不見我為止，但我兩秒的回望，門框內的母親卻成為我一生難以忘懷的影像。

他們安身立命的過日子，用認真的態度勾勒出自己的容貌、姿態與性格，就在那關鍵的時刻，在框內作了定格，以最動人，最純粹的臉與身體烙印在他們的自畫像上。好幾年來，我始終扛著這兩幅肖像畫，無論走到哪兒總跟我到哪兒。一般來說，顏料會隨時間、溫度與觸摸逐漸的褪色，線條也越變越模糊，然而，我心中肖像人物的色彩與線條卻越來越清晰，甚至他們的特徵顯得更突出，有趣，也更鮮活，散發一股人性洗鍊的精華，以及珍貴的愛情，也因這能量的源源不絕，我對「人」始終保持最濃厚的興趣。

我特別喜愛人像畫，大概因我相信「人」的緣故吧！

本書中我介紹二十位藝術家的自畫像，分別是杜勒（Dürer），安貴叟拉（Anguissola），范戴克（van Dyck），維拉斯蓋茲（Velázquez），林布蘭特（Rembrandt），梅塞施米特（Messerschmidt），羅丹（Rodin），梵谷（van Gogh），克林姆（Klimt），莫德松-貝克（Modersohn-Becker），夏卡爾（Chagall），封答那（Fontana），達利（Dalí），卡蘿（Kahlo），雪吉爾（Sher-Gil），帕洛克（Pollock），霍克尼（Hockney），隆爾（Long），馬波索博（Mapplethorpe）與鞏立（Gormley），涵蓋從文藝復興到當代，他們個個都是家喻戶曉的人物，也擅長刻畫自我肖像，更在肖像美學上作了突破的革新，我同時也顧及到年代、性別、風格、形式及地域的多樣性。

在研究與撰寫的過程中，我發現到不少藝術家刻意或不經意留下來的秘密，我也替他們作了解碼，因此，特別產生一種私探他人秘密的快感。我常想，這些藝術家都在努力證明自己的存在與不平凡，他們用圖像來描繪自己的生命，經常一不小心陷入水仙花般的自戀。他們有的扮演先知的角色預言了未來；有的用自製擴音器作美學的、精神的、政治的、文化的、宗教的宣揚；有的不得志傾吐心中的鬱悶；有的揭露對生活的態度與體會；有些說出自個兒的豐功偉業；有的卻展現普度眾生的雄心，不論哪一種，最讓我感動的還是看見二十位藝術天才的叛逆，創意，幽默，熱情與執著，他們都未曾浪費過一丁點的青春，所謂的不平凡，也就在此。（於愛丁堡，2008年的寒春）

此書獻給
我的母親與已逝的父親
因為他們，我懂得怎麼逃離與回歸

方秀雲

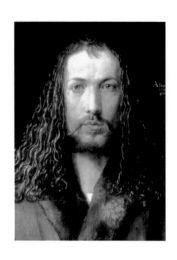

Dürer
醞釀的人本精神
阿爾布雷特‧杜勒

阿爾布雷特‧杜勒被公認是北文藝復興最偉大的藝術家之一，他以祭壇畫、油畫、版畫、繪圖與水彩畫著稱，一生大都住在德國，但熱愛旅行的他經常四處尋找靈感，他的藝術展現，就算用今天的眼光回看這些五百年前的畫作，都還能讓我們驚嘆他的各種創新，他為自我肖像建立的原型，更是藝術史上的一大貢獻。

圖1 杜勒 13歲的自畫像 1484年 銀尖筆素描、紙 27.5×19.6 cm 艾伯特美術館（奧地利維也納）

▌寫實的風格

　　杜勒出生於德國紐倫堡（Nüremberg），從小跟父母與十七個兄弟姊妹住在一起，這麼多人生活在同一個屋簷下，日子過得相當清苦，父親是地方上的金匠師，在他的啟蒙與調教下，杜勒很早就展露繪畫天份，從他的〈十三歲的自畫像〉（圖1），我們對他那純熟的技巧就能辨識一二。

　　在這張圖中，我們看到了他童年時的模樣，他並未美化自己，也沒有把孩子的天真爛漫加諸在自己的身上，那下垂的五官、惶恐的眼神、不快樂的臉、待剪的頭髮，大小不適的衣帽，指向另一端的手勢，他生活的窮困便可想而知了，他用誠實的態度及寫實的手法看待自身的處境，那份成熟與專注，真不可思議啊！

　　杜勒長大後，在這張自畫像的左上角寫下：「我邊看鏡子，邊作這幅畫，此為自我肖像。」從貧苦的童年，一路走來的藝術生涯，這段句子充滿著他自信的宣示，一位比他晚期的文藝復興女畫家蘇菲妮絲芭（Sofonisba Anguissola），她在1552年的一張自畫像中（見第2章），側邊刻有「在格里摩那，蘇菲妮絲芭‧安貴叟拉一邊看著鏡子，一邊用自己的手畫這作品」的字樣，字面意思其實沒什麼好推敲的，但重要的是此段文字是從這位前輩大師那兒模仿過來的，杜勒是第一位用油彩作自我肖像的畫家，從13歲起開始不厭其煩的描繪自己，北義大利的文藝復興畫家一直與德國和法蘭德斯藝術有緊密的聯繫，照理推敲，蘇菲妮絲芭在畫中記錄自己從青春到年華逝去的變化，都應該受杜勒的影響與啟發吧！

　　面對自己，作最寫實的刻畫，即使揭露人不敢面對的部分，那純然是一個自我檢視的過程。

▌情色的吸引力

　　15歲時，他跟從祭壇畫名師麥可‧沃俱馬特（Michael Wolgemut）當學徒，幾年後，沃俱馬特深知他超凡的能力，再也留不住他，建議他到處走走增廣見聞，接下來的四年他到德國各地遊歷，像諾德林恩（Nördlingen）、烏爾姆（Ulm）、康斯坦茨（Constance）、巴塞爾（Basel）、柯馬（Colmar）、史特拉斯堡（Strasbourg），跟其他藝術家會面作知性交流，也接觸斯瓦本派（the Swabian style）的畫風，回到家鄉後，他興起了追求藝術、數學與科學三合一的渴望，遺憾沒能到義大利走一趟，此時22歲的他，順從父母的安排與安葛妮絲‧佛瑞（Agnes Frey）訂婚，因此暫緩義大利之行，在那一年，他創作一幅自畫像〈手拿特薊花的藝術家〉（圖2）送給未婚妻。

　　在這件作品中，他一身水平條紋的白色衣衫加上紅邊的綠色外衣，一頂俏皮的

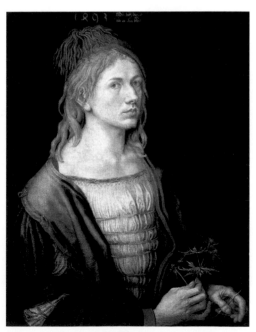

圖2 杜勒 手拿特薊花的藝術家 1493年 油彩、羊皮紙、畫布 56×44 cm 羅浮宮（巴黎）

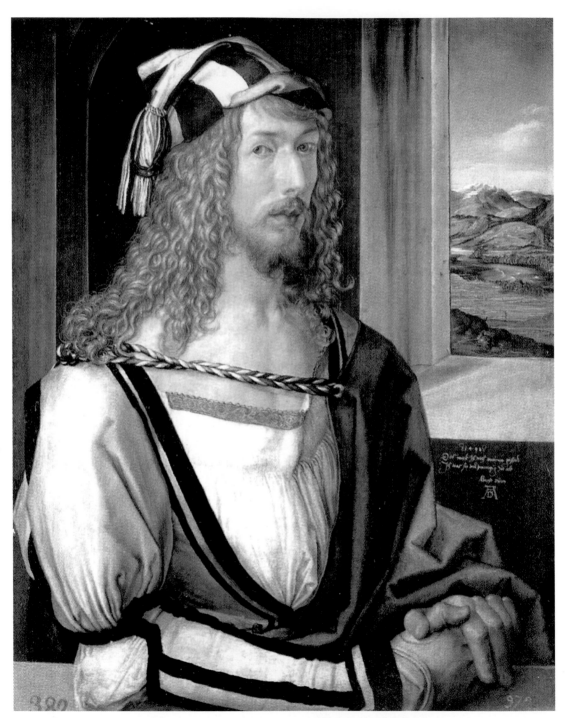

圖3　杜勒 有風景的自畫像 1498年 油彩、木板 52×41 cm 普拉多美術館（馬德里）

紅帽，頗像正要睡覺或剛起床的模樣，他露出肩骨與那懶散的裝扮，增添不少性感，西方肖像畫主角手上拿的東西通常象徵人物的特質或屬性，當時在德國「特薊花葉」被視為激發性慾的植物，因此他以此向未婚妻傳達內心的愛慕。有趣的是，畫的正上端寫著「1893年，一切都由上天的安排。」語氣聽來，似乎闡述他對宿命論的認同，這消極的意念暗示他與未婚妻是奉父母之命，並非因愛情而結合。其實，這樁婚姻無論在社會地位上、金錢上、事業上，對杜勒而言獲利不少，也讓他如願以償的設立一家專屬的繪畫工作室。

▌數學與藝術結合的知性

　　婚後沒幾個月，1494年年底他隻身到義大利旅行，除了作畫、逛美術館、上教堂之外，他還與威尼斯藝術大師喬凡尼·貝利尼（Giovanni Bellini）會面，貝利尼一直是他的偶像，然而這次的行程讓他最開心的莫過於能讀到盧卡·帕西歐里（Luca Pacioli），歐幾里得（Euclid of Alexandria），阿伯提（Leone Battista Alberti），古羅馬建築師維特魯威（Vitruvius）等數學與建築理論的書籍，他對科學的熱中簡直到了難以自拔的地步。

　　1498年，他畫了一張〈有風景的自畫像〉（圖3），畫中他穿上一件豪華氣派的衣裳，此時他不斷接受貴族們的委託，專門畫肖像作品，模特兒其中包括智者腓勒（Frederick the Wise），撒克遜選候（Elector of Saxony）等等，跟他們接觸久了，我們不難想像為什麼他要如此打扮自己；同時，在這裡也添加了頑皮的模樣，顯示他那不失幽默的本性。根據好友（知名的人文學家）查爾蒂斯（Konrad Celtis）的記載，杜勒的愛犬目睹這張自畫像時，誤以為就是自己的主人，又叫又搖尾巴，他用這例子來說明此畫家的藝術技巧猶如畫龍點睛般，栩栩如生。

　　這張畫展示從頭到腰的部位，標準的1/2身長，往右側微轉的臉與身體，露出3/4或2/3的臉，右手臂停放在前端的平台上，這些全都是文藝復興肖像畫的典型特徵，他自己也建立一套新的自我肖像「原型」，供後代畫家參考，譬如17世紀的林布蘭特（Rembrandt Harmenszoon van Rijn）不但欣賞他那一身戲劇性的妝扮，也鍾愛藝術家的自信與貴族式的傲氣，而且還將杜勒的肖像構圖直接引用在他的創作裡，1640年的那張〈自畫像〉（見第5篇）即為最明顯的例子。

　　除此之外，這幅〈有風景的自畫像〉還有三個特點：

　　（1）左端有一根垂直的長柱，下端有一個橫式平台，這一柱一平台構成垂直90度

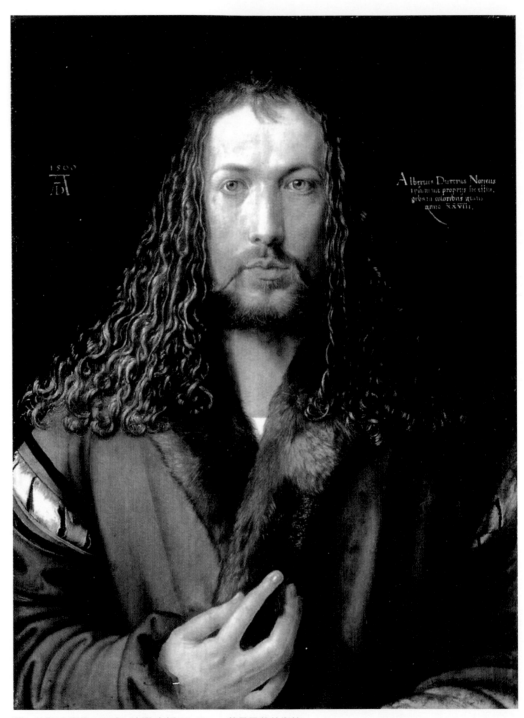

圖4 杜勒 自畫像 1500年 油彩 木板 67×49 cm 慕尼黑舊美術館

的關係，同樣的，右上方的窗框也形成垂直結構；更巧妙的，柱與垂直窗緣之間的長度等同平台與水平窗緣的距離；另外，他的頭與身體好幾個結構元素，由圓與直線形成，這表示他真的用尺與圓規來實踐數學與藝術的融合，渴望在理性與感性之間找到平衡。

（2）右邊窗口呈現阿爾卑斯山的景像，這說明兩種可能性：其一，1495年他在北義大利享受綺麗風光，三年後又勾起回憶，然後刻畫下來的，或者之前在當地已作了素描，回德國後再移轉到油畫上，不論哪一種，都表達他對義大利的無限嚮往。1505年，他再度到威尼斯，繼續深入探索藝術與數學的精華，在寫給好友威利玻德‧伯克漢門（Willibald Pirckheimer）的信中，他坦承：「在享受陽光之後，我如何能待在冰冷的世界裡呢！在義大利我是紳士，在家鄉我僅是個寄生蟲而已。」從這段文字，我們可探知他對義大利的愛戀遠勝於德國。

（3）介於窗口下緣與杜勒左手的空間，寫著：「1498年，我26歲時，根據自己的外表畫下此作。」並也有A與D聯合的個性化的簽名，其實說來，杜勒活著的時候，非常在意後代人如何看他，因此幾乎所有作品都有完整的記錄，留下年代、個性化簽名與隨想話語，以方便未來的研究者。總之，他是一個不折不扣的感性兼理性的畫家！

耶穌形象的隱喻

以人為本的精神在他生命裡流竄，成為他性格的關鍵，許多場合之中，他從不避諱揭露自己的政治理念，他支持馬丁‧路德的宗教改革，在1498年創作的一系列「啟示錄」版畫作品，將羅馬隱喻成墮落，不道德的巴比倫，藉此向天主教提出嚴正的抗議。

1500年，他作了另一張〈自畫像〉（圖4），右側寫著：「我是紐倫堡的阿爾布雷特‧杜勒，在28歲時，採用耐洗、

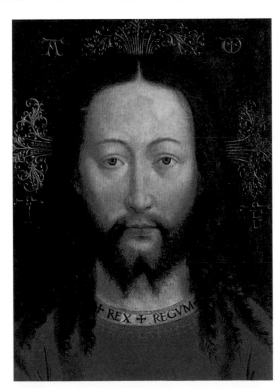

圖5 揚‧范‧艾克 聖相 油彩、木板 44×32 cm 柏林國立博物館

耐燙、不滲色、不變色、不脫落的顏料畫自己。」把自己放在正中央，直挺的杜勒戴上一頂捲曲的假髮，直披到肩膀，留有八字鬚與絡腮鬍，眼睛直視前方，如果在畫中間畫一條直線，左右兩邊幾乎完全對稱，這樣的呈現隱喻什麼呢？此畫受了荷蘭畫家揚‧范‧艾克（Jan van Eyck）的〈聖相〉（圖5）影響，「聖相」其實指的就是耶穌的臉，承襲早期的拜占庭教堂中的耶穌審判者的「非人手所造」形像；在這裡，杜勒穿上豪華的動物皮衣，把自己刻畫成一付尊貴神性的「審判者」。

　　他1522年的〈痛苦的男子〉（圖6），描繪耶穌的受苦與徬徨，若拿這張跟他1507年的〈裸體自畫像〉（圖7）來作比較，從臉與身體判斷，儼然是同一個人，他再次又把自己與救世主的形象混在一塊，這時毫無沾上尊貴審判者的身份，但卻成為一位走上十字架之前的受難者，1520年代後，杜勒的健康漸走下坡，身體的病痛讓他難過至極，這張畫闡述了他所受的折磨，令他憂鬱不堪，就如同耶穌遭到迫害一樣。

　　一些藝術史學家認為，杜勒藉此告知他有上天賜予的藝術天份；又有另外一派的人認為，他從《聖經‧創世記》記載的「神以祂自己的樣子造人」這段話語得到感悟，

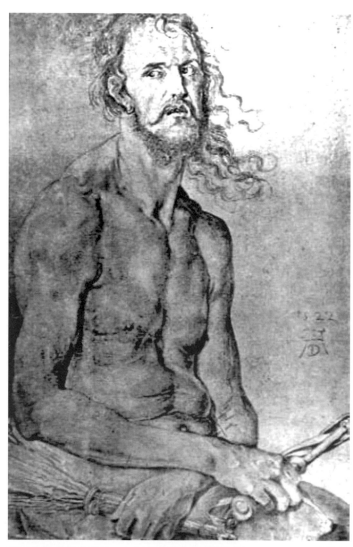

圖6 杜勒 痛苦的男子 1522年 鉛尖筆素描、藍綠紙 40.8×29 cm 不來梅美術館（德國）二次世界大戰期間遺失

而構想一個「自己與造物主同體」的觀念，然後把此描繪下來，不論哪一種，藝術家抓住人本的精神，他造就的偉大藝術，所承受的肉體痛苦，最後給予人的救贖，不就是創造者（藝術家）在世上所承擔的嗎！

不少現代藝術家，像高更（Paul Gauguin），達利（Salvador Dalí），夏卡爾（Marc Chagall）等等，在他們自畫像裡，甚至把自己掛在十字架上，隱喻他們至高無上的地位，杜勒將自己描繪成一付耶穌的模樣，不論嚴肅的審判者或受難的救世主，他在美術裡創造的人與神同體觀念，是極度震驚的，卻因此鼓勵了後代藝術家。

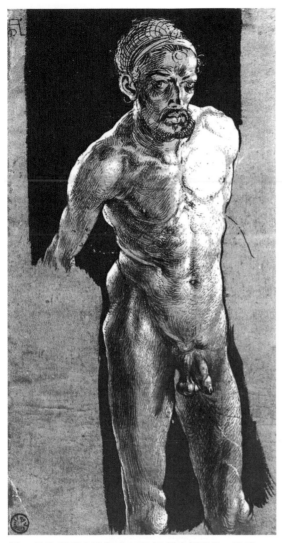

圖7　杜勒　裸體自畫像　約1507年　鉛尖筆素描、綠紙
29.2×15.4 cm　斯塔特市藝術博物館（魏瑪）

結語

不斷的作自畫像，排除了炫耀財富、社會地位或宗教迷信的因素，將人牽涉到的心理層面引進來，更針對自我肖像的特徵建立各種原型，若問誰是這偉大藝術的原創者？毫無疑問，正是杜勒。

Anguissola
兼具陽剛與柔順的體現
蘇菲妮絲芭‧安貴叟拉

蘇菲妮絲芭在1555年畫的〈玩西洋棋的姊妹們〉（圖1）曾被頂尖藝評家瓦薩里（Giorgio Vasari）讚賞，並寫下：「我親眼目睹藝術家用她那雙勤奮的手畫的作品，那是一張她三姊妹的肖像畫，人物活像真人似的，只差她們無法說話。」他在《藝

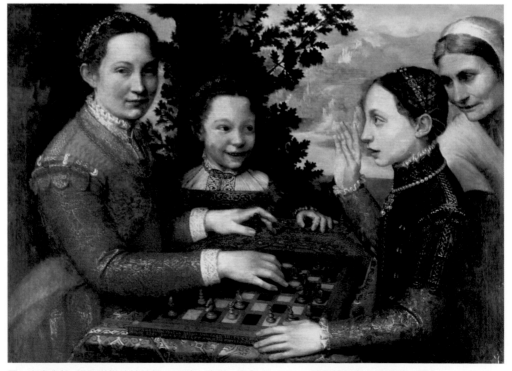

圖1 安貴叟拉 玩西洋棋的姊妹們 1555年 油彩、畫布 70×94 cm 國家博物館（波蘭波士那）

術家的生活》（*Lives of the Artists*）書中介紹出來，隨後，國王菲力普二世（Philip II）邀她入西班牙宮廷（當時歐洲最強盛、最富裕的皇室）工作，成為第一位贏得國際讚譽的女藝術家。我們不禁好奇，在一個男性主權的社會，她是如何拔得頭籌，邁向此地位呢？她到底是一位怎樣的女子呢？

　　蘇菲妮絲芭從13歲起就不斷做自畫像，數量之多，在歷史記錄上直逼杜勒、林布蘭特或梵谷，但存世的只有12幅左右，以下介紹其中八件並探討她璀璨的一生。

▌跨越階層的速寫

　　她來自格里摩那（Gremona），父親是義大利北方當地的小貴族，育有六女一男，全部的女兒都有藝術天份，蘇菲妮絲芭排行老大，才氣最突出，她14歲那年才被送到博那迪諾‧侃畢（Bernardino Campi）那兒學畫。在當時的義大利，繪畫訓練得花上好幾年的功

圖2　安貴叟拉 自畫像與老女人 約1545年 粉筆素描 302×402 cm　烏菲茲美術館（佛羅倫斯）

夫，夢想當畫家的男童通常在年幼時就開始習畫，譬如沙投（Andrea del Sarto）與提香（Titian）分別從7歲與9歲起拜師，但身為女子，又是貴族的小孩，這雙重身份使蘇菲妮絲芭拖到14歲才開啟那扇藝術之窗。

　　13歲向侃畢學畫之前，她就已經作了一張〈自畫像與老女人〉（圖2），她的姿態宛如杜勒13歲時的自畫像，特別在指向另一方右手的姿勢，這姆指與無名指張開形成的U型，也變成蘇菲妮絲芭日後的簽名商標，她右手指向左邊的老婆婆，藝術家想請觀眾看的人不是她自己，而是身旁謙恭地捧著盤子的奶媽，構圖上她留給這位老太太的

空間比給自己的還大。

　　29歲，她作了一張〈彈琴的自畫像〉（圖3），畫的左上角出現一張老女人的臉，似真似幻，看起來嚴肅極了，她到底是誰呢？若我們再仔細觀看〈玩西洋棋的姊妹們〉右側的中年女子，會發現這兩人同樣有削尖的鼻子，清苦的臉龐，特徵一模一樣，可判斷是同一個人，她是格里摩那家中的奶媽，在藝術家入宮之後，思念之際畫下來的！傳統畫中，很難看到僕人的形象被帶進作品裡，蘇菲妮絲芭的做法相當不尋常，她使奶媽不再只是僕人而已，而被視為有尊嚴的個體，在上流社會表層看不到的人，她為他們增添了一份同情與溫厚的情愫，對她而言，內心流露的情感遠比社會階層的價值重要多了。

▌向長輩致敬

　　一張她在18歲時創作的〈自畫像與博那迪諾・侃畢〉（圖4），侃畢（她的繪畫恩師）的身體被放置在整個構圖的左側，他的臉部朝我們這邊遙望，架上的畫布擺在中間稍微偏右的位置，上面有她自己的形象，讓我們看見「畫中有畫」的情景，若再仔細觀察會發現她有「兩隻左手」，一隻拿著手套插在腰間，另一隻則與老師的右手合而為一，她用「兩張畫布」與「兩隻左手」的安排，告知她繼承師長的繪畫精髓，也作為紀念他們之間的四年師生情誼。

圖4　安貴叟拉 自畫像與博那迪諾・侃畢 1550年 油彩、畫布 111×109.5 cm 玻羅那國立藝術館（義大利西恩那）

　　剛邁入成年時，她作了一張〈自畫像與刻有父親名字的徽章〉（圖5），她的臉微微側轉，兩手抱住獎牌狀的圓形物，上面除了刻有她父親的名字之外，字母之中有一個R，這代表什麼呢？藝術史學家帕琳桂芮（Ilya Sandra Perlingieri）認為R指的是羅馬（Rome），蘇菲妮絲芭的羅馬行之說引發不少爭議，然而十多年前，帕琳桂芮從佛羅

圖3　安貴叟拉 彈琴的自畫像 1561年 油彩、畫布　83×65 cm 史賓塞伯爵收藏（英國奧爾索普，左頁圖）

圖5　安貴叟拉 自畫像與刻有父親名字的徽章 1552年 袖珍肖像　8.3×6.8 cm 美術博物館（波士頓）

倫斯的檔案館中找到了蘇菲妮絲芭父親在1557年寫給米開朗基羅的兩封信，信中感謝這位大師過去「疼惜蘇菲妮絲芭」、「跟她說話」、「指導她」並「鼓勵她」，從這些文字的描述，可以判定她確實到過羅馬，跟米開朗基羅習過畫。

　　她開明的父親從未灌輸她結婚生子的觀念，這反傳統的前衛思想在當時相當難得，也讓她無所顧忌的朝藝術之路發展。這張可隨身攜帶的橢圓形袖珍肖像畫，應該是她臨去羅馬之前，特為感謝父親而用心製作的小禮物。

　　這橢圓側邊刻有「在格里摩那，蘇菲妮絲芭・安貴叟拉一邊看著鏡子，一邊用自己的手畫這作品」的字樣，此類似的字句曾在杜勒的自畫像裡看到，杜勒是第一位用油畫創作自我肖像的藝術家，蘇菲妮絲芭是受到這位前輩的啟發吧！

▎兼備的陽剛及柔順

　　跟她同期的女畫家，像芳達娜（Lavinia Fontana），佳梨里安（Fede Galizia）與瓏乙（Burbura Longhi），她們父親都是享有盛名的畫家，蘇菲妮絲芭不像她們那樣幸運，她沒有耳濡目染的機會，儘管如此，瓦薩里卻認為：「藉由她的天份與努力，比起其他同時代女畫家，蘇菲妮絲芭早已展現她那不凡的運筆與優雅的特質，不僅擅長運用實體素描、上色、畫畫，也像海綿似的吸取他人長處，創造的作品既美麗又成功，極為罕見。」她真可稱為女性畫家中的佼佼者。

　　她不能像男畫家一樣研習解剖學，也無法從男性裸身作實體練習，從事大規模的宗教畫與歷史畫更是遙不可及，為突破困境，家人們經常成為她的模特兒，她專注在庭園與室內可取材的肖像創作上，此主題的發展也成為她日後被人贊賞的因素。儘管環境的限制與性別的歧見，種種現實阻擾了她的前進，然而怎麼也框不住她，最後，就連當時許多男性藝術家都不得不承認，一致推崇她在描繪實體的技巧可直逼提香。

　　在她作的一張〈握著一本書的自畫像〉（圖6），她的拇指與無名指之間握有一本袖

圖6 安貴叟拉 握著一本書的自畫像 1554年 油彩、木板 61×91.4 cm 藝術史博物館（維也納，右頁圖）

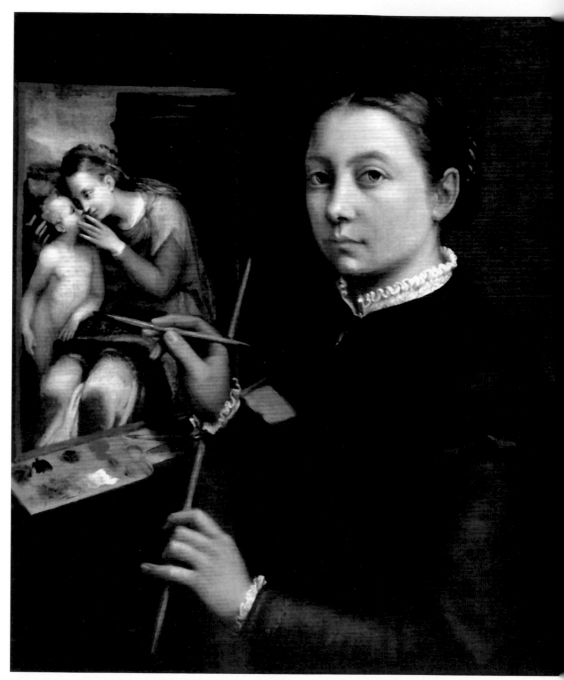

圖7 安貴叟拉 自畫像與畫架上的奉獻圖樣 1556年 油彩、畫布 66×57 cm 拉美克博物館（波蘭蘭卡特）

珍書，兩指成 U 形，這簽名商標的手勢又再次出現。許多 16 世紀肖像畫的人物經常捧著書冊，但只流於形式，裝模作樣而已，藝術家若想讓人物看起來像一名知識分子的話，得要轉換成「攤開書本」或「手指壓書頁」，書本就不再只是裝飾物件，而是藏有飽讀詩書的含意，蘇菲妮絲芭對這種隱喻也瞭若指掌，猶如書籤似的姆指壓住書本的模樣，傳達她那聰穎知性的一面。

瓦薩里到訪那一年，她作了〈自畫像與畫架上的奉獻圖樣〉（圖7），從這畫中看得出她已是一位成熟有自信的女子，把自己畫在右側，佔構圖的 2/3，其炯炯的眼神、黑白對比的服飾，握住畫筆的右手，在在顯有男性的雄風與粗獷；另外，她左手拿著一根細長的棍子（appoggiamano，右手作畫時，置放這根長棒有穩定手部的效果），顯得陰柔典雅，而這雙手兼具了專業的陽剛傲氣及女性的柔順。

如同之前的〈自畫像與博那迪諾‧侃畢〉，〈自畫像與畫架上的奉獻圖樣〉也是一張「畫中有畫」的作品，架上的畫布攤在左側，一清二楚呈現畫的內容，童真女瑪利亞與小耶穌的母子形象被帶進畫裡，背後深藏怎樣的意涵呢？即使蘇菲妮絲芭未曾在裸男面前作過畫，卻也野心勃勃的想證明她有處理宗教畫的能力，與男性裸體（略大型的小耶穌）的繪畫運用；此外，她自己的肖象與畫中的瑪利亞，一右一左像是鏡子的相映關係，透露出她企圖將女性的完美形象套用在自己身上。體會到社會對女子能力的質疑，藝術家藉此透露出她的焦慮與反擊，也具有挑戰的意味！

▌與男子平起平坐

她待在宮廷十二年後，39 歲時嫁給西西里（Sicily）的貴族，為此，國王賜給她一大筆嫁妝，婚後九年，丈夫因黑死病而過世，國王立即邀她再次入宮，就在回程的船上，她與船長奧瑞理歐‧婁米里若（Orazio Lomellino）一見鍾情，他是來自北義大利海港吉諾安（Genoa）的貴族，本性浪漫的她便主動

圖8　安貴叟拉　老女人的自畫像　1610年　油彩、畫布　96.5×76 cm　市立美術館（蘇黎世）

圖9　安貴叟拉 老女人的自畫像 約1620年 油彩、畫布 98×78 cm 海格藝術館（丹麥尼瓦市）

向他求婚。48歲那年她再婚，這段因愛情結合的婚姻讓她滿溢幸福，雖然不再是宮廷畫家，但皇室仍繼續供養她，丈夫也為她開設工作室，鼓勵她持續作畫。

她1610年的自畫像〈老女人的自畫像〉（圖8）是她送給菲力普三世的禮物，她右手拿的那張白紙上寫著：「給天主教國王陛下，我親吻你的手，安貴叟拉。」她左手無名指插入書的扉頁，就像書籤一樣，說明她真閱讀了這本書，同時，她端坐在猶如寶座的紅椅上，3/4 身長的肖像，整個架構就像拉斐爾的〈教皇里歐十世與另兩個樞機主教〉；1620 年她又作了另一張〈老女人的自畫像〉（圖9），這是她最後一件自我肖像。此時邁入88歲高齡的她，以提香的〈教宗保羅三世〉作為「肖像原型」，畫中都有類似的椅子、坐姿、手的擺放位置與3/4 的身長。蘇菲妮絲芭的這兩張老年自畫像，姿態與細節的安排都與典型的16 世紀權威者肖像畫差不多，為什麼她要將此「原型」套用在自己身上呢？在形象塑造上，她有意提升自己的地位，甚至與當權者不相上下。其實我們不難想像，當美貌不再，剩餘的就是一生努力後伴隨而來的尊榮，但重要的是她那不讓鬚眉的成就，躋身與男人平起平坐的地位。

就在晚年，一名年輕俊俏的男子，也是知名的法蘭德斯藝術家安東尼・范戴克

（Anthony van Dyck）親自來訪，這一老一少的會面成為藝術史上的大事，范戴克將他們見面的細節記錄在他的「義大利素描筆記」（Italian Sketch book）（現存大英博物館）。

　　停留期間，他為她畫了兩幅肖像畫。當時她幾乎失明，無法繼續動筆作畫是她最大的遺憾，想像畫家失去視覺就像音樂家沒有聽力一樣情何以堪，所幸范戴克的出現，那份年輕的活力使她再度燃起胸中的熱情與希望！在他的素描筆記裡，記載了這段文字：

我在1624年7月12日為女藝術家蘇菲妮絲芭作肖像，那是從真實中畫下來的……，她的記憶力還不錯，也有敏銳的性格與慈善的態度。因年紀的關係，她的視力變得微弱，當我把畫架擺在她面前時，她多麼興奮啊！她鼻子竭力的往前靠近畫面，仍然還能作些微的辨識，這讓她愉悅萬分，她還提供我不少意見，說不要太接近，光線不應該從太高射下來，也不要太弱，否則會在她的皺紋上造成陰影。她樂意跟我分享她過去的日子與現在的生活，說來，真是一位了不起的畫家啊！

　　92歲的高齡還保有那份對藝術的熱愛，持續把經驗傳授給年輕一輩的畫家，確實難能可貴！

結語

那樣端莊聰慧的臉蛋，沉著的思緒，沒有絲毫的虛榮心，儼然是一位合宜的女子；她的繪畫技巧與藝術呈現，似乎增一分太肥減一分太瘦。她全身上下，縈繞在我心裡的是那雙明亮，不斷滾動的眼珠，她難以言喻的眼神，就像一眼就能看穿你似的！

的確，那強烈的視覺穿透力，使她在畫布（板）上彩繪出幾近「現代感」的原創力：〈自畫像與博那迪諾·侃畢〉中充滿超現實的奇幻；〈彈琴的自畫像〉娓娓道出她擁抱人人平等的精神；在〈自畫像與畫架上的奉獻圖樣〉，〈自畫像與刻有父親名字的徽章〉與〈老女人的自畫像〉裡，她意氣風發的宣示女性突破傳統韁繩與品嚐自由的滋味；在〈握著一本書的自畫像〉中表現當代媒體形象塑造的觀念。對我來說，她的畫絕不是滯止不前的傳統，闡述的核心精神充滿十足的現代感。

van Dyck
全身上下的貴族氣息
安東尼‧范戴克

歐洲17世紀，孕育出一位優秀的肖像畫家，16歲有自己專屬的工作室，18歲就已加入聖路克協會（St Luke's Guild，歐洲重要的商業繪畫機構），也是頂級大師魯本斯（Peter Paul Rubens）最得意的門生，之後又被英國國王賜封爵位，死後他的畫風由雷諾茲（Sir Joshua Reynolds）、根茲巴羅（Sir Thomas Gainsborough）、雷利（Sir Peter Lely）、惠斯勒（James McNeill Whistler）等藝術家承襲下來，影響力可說源遠流長，這位畫家就是來自安特衛普（Antwerp）的安東尼‧范戴克。

▌迷人的回眸朦朧臉龐

安特衛普城市的活力，街景的多彩與繁華，人的衣妝打扮，都深深的影響著范戴克的視覺感受，10歲時，他在漢卓克‧范巴倫（Hendrick van Balen）名下當學徒，但為期甚短。雖然年紀輕輕，但野心卻很大，一直渴望與國際級的大師一起工作，最後也如願地跟隨法蘭德斯畫家魯本斯學習，他對小范戴克的天份讚賞不已，讚道：「他是我最棒的學生」，從小展露的繪畫才氣，也讓他贏得「繪畫界的莫札特」的美稱。

他在15歲畫的〈自畫像〉（圖1）裡，呈現臉與身體之間的扭轉，雖然源自矯飾主義（mannerism，原從義大利文maniera衍生過來，有「風格」之意）對轉動姿態的強調，然而，范戴克的表現跟此類畫風比較起來，更加優雅迷人，卻無多餘的矯情。深色的衣裳與背景將他的臉襯托得更明亮，我們自然會將注意力放在他那紅潤的臉龐上。無可否認這是一張年少的臉，但在眼神、鼻子、嘴唇、下巴、臉頰的部分，藝術家特意去除掉孩子般的稚氣，散發出一種沉穩之風和雄心壯志的胸懷，他飄然的捲髮看來自然率真，似乎

是未經刻意安排的效果，因此這突然回眸的一瞬間簡直是美的驚嘆。從這張自畫像，我們得知他對理性與感性的拿捏恰當好處。

若你曾對維梅爾（Vermeer）〈戴珍珠耳環的少女〉畫中回頭凝望的女子迷戀過，那麼，范戴克在自畫像裡的回眸，也因那瞬間的美，讓我們胸中不由產生了一種難以釋放的心悸。

▌貴族般的傲氣

1620年，他遠離家鄉想多看看外面的世界，第一個目標就先到英格蘭，擔任詹姆士一世的宮廷畫家，當他目睹到阿倫德爾伯爵（Earl of Arundel）收藏的提香真蹟時，簡直大開眼界，於是興起了到義大利的念

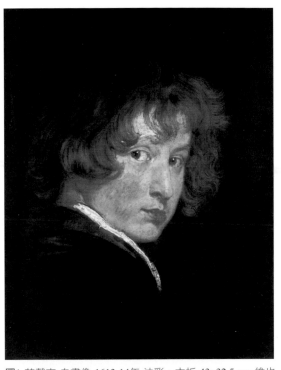

圖1 范戴克 自畫像 1613-14年 油彩、木板 43×32.5 cm 維也納美術學院（維也納）

頭，在英國停留不到幾個月又隻身前往義大利，一待六年。除了學習著名的文藝復興作品，特別鍾愛提香、維洛內塞（Paolo Veronese）、吉奧喬尼（Giorgione）等幾位大師外，也親訪年邁的女畫家蘇菲妮絲芭・安貴叟拉，這一老一少的會面竟成了藝術史上的大事，范戴克將此經歷記載在他的「義大利素描筆記」中。

曾與藝術家有過一面之緣的羅馬藝術史家貝洛里（Gian Pietro Bellori），在日記裡描述范戴克有著「一付古希臘畫家宙克西斯的威儀」，又說：「他一點也不像凡夫俗子，倒很像貴族，一身豪華的服飾……，形成自然渾成的崇高靈氣……，總把隨從帶在身旁，似乎有意突顯自己，迫不急待的引人注目。」

他1620年畫的〈自畫像〉（圖2），俊美的臉蛋，靈動的眼睛，深暗與純白服飾的搭配，靠在老舊的柱子旁，這根斷柱代表義大利的建築遺跡，此說明了他對義大利古典文明的嚮往，他絲綢製的衣裳與插腰的姿勢，就如貝洛里所言的「自然渾成的崇高靈氣」。

「手」經常被藝術家認為是全身上下最難畫的部位，但范戴克卻能描繪得鮮活無

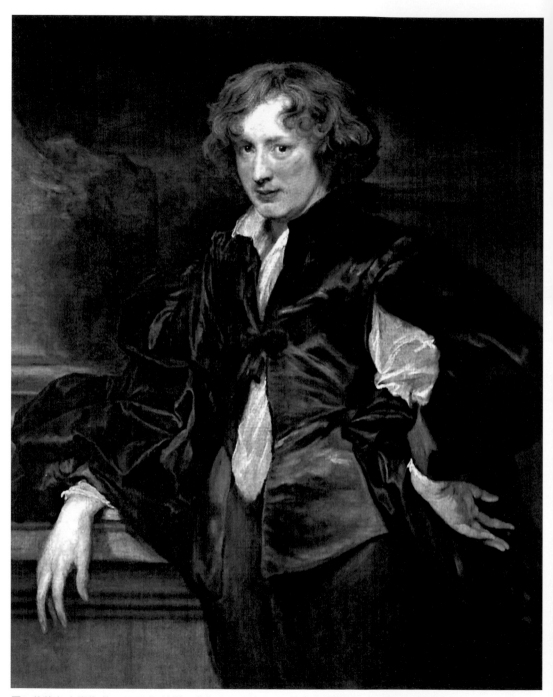

圖2 范戴克 自畫像 約1619-20年 油彩、畫布　116.5×93.5 cm 艾米塔吉博物館（俄羅斯聖彼得堡）

比，他的手畫得極為細膩敏感，又有
表情，簡直會說話一樣。

衣錦榮歸

　　1628年他帶著一身高超的繪畫
技巧、財富與名望回到了家鄉，開設
一家工作室，不但從事祭壇、敘事、肖
像、歷史與宗教性的繪畫，也被晉升
成南尼德蘭大公妃伊莎貝拉（Isabella,
the Archduchess of the Southern
Netherlands）的宮廷畫家。當時他畫了
一張〈殉教的聖賽巴斯帝安〉（圖3），
我們若仔細觀察，那中間裸身的聖賽巴
斯帝安就是他本人，在這裡，他將「自
己與聖者同體」的觀念帶進來。這段
時日，他一方面畫了許多跟宗教相關
的主題，像十字架上的耶穌與受難或

圖3　范戴克 殉教的聖賽巴斯帝安 年代未詳 油彩、畫布
199.9×150.6 cm 舊皮納克提美術館（慕尼黑）

殉教的聖者，都深具精神蘊含；另一方面，在他不少作品中也有肉慾的情色展現，所
以神性美與肉體美同時在他身上活了出來，〈殉教的聖賽巴斯帝安〉表面上雖是宗教
畫，但他對聖者身體的感性描繪，不就等同於他在俗世中為精神靈魂帶來的救贖嗎！
　　就在這時候，他也開始從事一系列的半身名人肖像版畫，然後結集成冊，稱作
《偶像》（*Iconography*），這些知名人士包括藝術家、收藏家、政治人物等，他先繪
圖，再採用蝕刻法，將人物頭部作精細的雕琢，人體部分則用粗略的線條描繪，然
後再由雕刻工人完成其餘部分，一張同時期的〈自畫像〉（圖4）也有類似的過程，這裡
呈現他1/2的身長，頸部以上是他細緻雕琢的成果，身體輪廓只用簡單的幾筆帶過，
《偶像》的繪製是過去歐洲前所未有的，因此他也為肖像畫帶來一大革命。

主僕之間的情誼

　　英國查爾斯一世（Charles I）與范戴克的情誼，就如西班牙國王菲利普四世
（Philip IV）與維拉斯蓋茲（Diego Rodriguez da Silva y Velázquez）的關係一樣深厚。

1632年，查爾斯一世邀范戴克入宮掌管宮廷的繪畫，這位國王倒是一位難得的美學鑑賞家，但管理國事一敗塗地，最後落到被砍頭的命運，這例子很像中國的宋徽宗，政治能力薄弱，然而卻是不折不扣愛美、愛藝術的君王。

范戴克最常被拿來討論的自畫像，莫過於他1633年作的〈有向日葵的自畫像〉（圖5），藝術家與向日葵在畫的位置上形成一左一右的相對，他肩上掛的金鍊是國王封爵的信物，身穿一襲幾近紅色的絲綢衣裳，回頭朝我們這邊瞧。

這張耀眼的圖畫到底傳達了什麼呢？英國17

圖4 范戴克 自畫像 1633-34年 黑色粉筆 24.5×15.7 cm 大英博物館（倫敦，上圖）

圖5 范戴克 有向日葵的自畫像 約1633年 油彩、畫布 60×73 cm 西敏公爵收藏（下圖）

世紀初期出版的書籍，若談到向日葵，往往代表奉獻之意，譬如1600年佛蘭西斯·辛尼（Francis Thynne）寫的《象徵與雋語：獻給湯馬士·伊國籐爵士》（*Emblems and Epigrams, Presented to Sir Thomas Egerton*），向日葵代表國王與下屬的關係；之後1635年，英國詩人喬治·魏瑟（George Wither）在他的詩裡，將此花朵轉換成「依賴」的意思。

目前，有一派藝評家認為，這裡的向日葵代表范戴克的藝術，必須仰賴皇家寵愛的光芒，才得以活得燦爛；另一派人則說此花象徵皇家的人才聘用，已轉向對范戴克的鍾愛；又有第三派的看法，藉用此花朵表現畫家對國王的奉獻與忠心，不論持哪種觀點，其實都傳達了伯樂與俊馬之間的相知知惜，一份難得的主僕情誼。

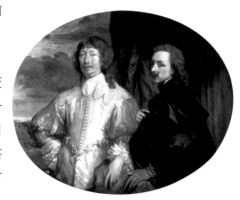

圖6 范戴克 波特爵士與范戴克 約1635年 油彩、畫布 110×114 cm 普拉多博物館（馬德里）

在他的一幅〈波特爵士與范戴克〉（圖6），波特爵士（左側）是一名詩人、收藏家與外交官，身兼三職的貴族。這是范戴克（右側）第一次把自己與貴人畫在同一張畫布上，稱作雙肖像，圖框裁為橢圓形結構，這一黑一白的搭配，兩人的手擺放在一塊岩石上，表達之間有著不凡的友誼。

然而畫這幅雙肖像時，英國正處於紛亂，當時政府分成圓顱黨（Roundheads）與騎士黨（Cavaliers）兩派人馬，後者是支持皇室的一群高官貴族，他們總穿戴一身豪華流行的「綢緞與蕾絲」服飾，高跟美麗的靴子，也留著一頭捲曲的長髮，范戴克跟他們交情特別好，波特爵士在這幅畫裡穿的就是典型的騎士風格，藝術家跟他畫在一塊，更表明與騎士黨的同盟關係，也因范戴克不斷的替這群人作肖像，使得現代人也能目睹斯圖亞特皇室（House of Stuart）的形形色色。

結語

過去的貴族肖像總強調居於高位者的威嚴與氣勢，但在范戴克筆下，表現了難得的鮮活細膩，以及迷人與優雅。他的自畫像上雖然全身都沾滿貴氣，但那優雅的回眸姿態、自信的儀表、豪華的衣裝打扮、瀟灑風流的捲髮與手部的豐富表情，在在都替代了傳統肖像的古板模式，強調現代感的偶像特徵。他獨特作風也為肖像史開創了嶄新的一頁。

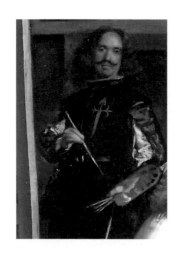

Velázquez
畫家們的畫家
維拉斯蓋茲

印像派畫家馬奈（Édouard Manet）於1865年在一封給好友的信裡，興奮地談道：「我在馬德里親眼目睹一位藝術家的三、四十件作品，包括肖像畫及其他類型的傑作……他是畫家們的畫家（le peintre des peintres）」。不少藝術家對馬奈的論調心有戚戚焉，像達利、梵谷、法蘭西斯·培根（Francis Bacon）、弗藍西斯可·哥雅（Francisco Goya）、畢卡索、大衛·霍克尼（David Hockney）等等也都將他視為最高典範。

這位「畫家們的畫家」就是17世紀最負盛名的西班牙宮廷藝術家維拉斯蓋茲。

▍平凡人的尊嚴

維拉斯蓋茲出生在塞維亞（Seville），從小展現不凡的繪畫天份，他先後在哈瑞拉（Francisco de Herrera）與巴契哥（Francisco Pacheco）兩名地方畫家那兒當學徒，他最常被拿來討論的早期作品，包括〈煎蛋的女人〉（圖1）與〈在塞維利亞的賣水人〉（圖2），以卑微人物及為求溫飽的食器為主題，西班牙用「靜物」（bodegón）一詞歸類，雖然中文被譯成「靜物」，卻與一般人認知的「靜物」（still life）不完全一樣，前者強調低階層人們在室內的情景，地點經常被設在酒吧，廚房或飯桌前；後者純屬物品，跟社會階層無關，人物一般不出現在畫裡。

〈煎蛋的女人〉畫中那沾油的紅盆如此光滑，熱度之高可以想見，裡面的兩顆蛋白正從未熟的透明轉成煮熟的純白，呈現得相當寫實。此暗色調的背景、特意凸顯前景的男童與婦女、女人頭上微髒的細薄白巾、粗布的上衣與裙擺、臉上的皺紋與她手腕的筋骨——我們看到的是那經歷辛勤與困苦之後留下的痕跡。室內有碗、刀子、陶瓷

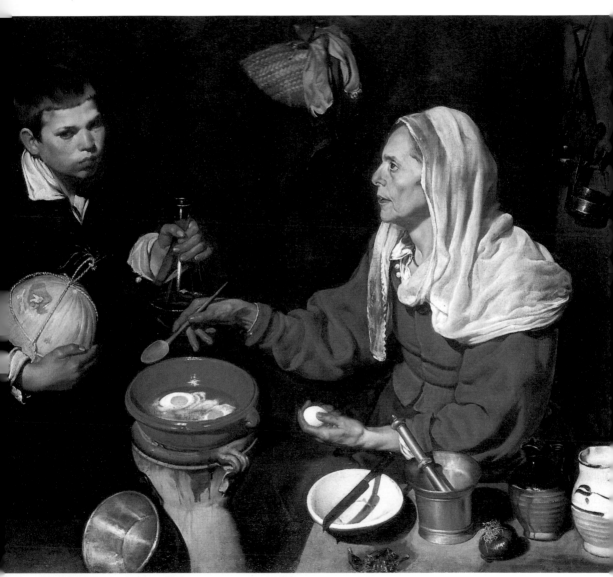

圖1 維拉斯蓋茲 煎蛋的女人 1618年 油彩、畫布 100.5×119.5 cm 蘇格蘭國立美術館（愛丁堡）

盅、金屬鍋、攪碎器具、未切與切碎的洋蔥，女人手中握著小木杓與一顆蛋，男孩手上捧著大南瓜與裝水的玻璃器皿，這裡沒有豪華的擺飾，有的是那汲汲營營求溫飽的景象；類似的〈在塞維利亞的賣水人〉也同樣刻劃著男童與老人的關係，雖然賣水的老人處於低下階層，但維拉斯蓋茲將他的人性尊嚴昇華到最高點。

　　這兩幅畫中，一身穿著黑衣白衫的男童扮演著扶助貧窮婦女與賣水老人的角色，

世故的臉龐有幾分老成，這成熟的男孩，隱喻的就是畫家本人，維拉斯蓋茲將自己小時候的形象放進畫裡，邀請我們跟他站在一起，用謙卑的態度與尊敬的目光看待他們。被社會鄙視的人物與周遭細節是維拉斯蓋茲在23歲前最喜愛的主題，他曾說：「我只想當通俗藝術的一流畫家，至於高層次藝術，能當第二流就行了。」當然，他絕對是上流藝術的佼佼者，只是越平凡的人事物越讓他感動。

▌貴族的英姿

1623年，他入宮為西班牙國王菲利普四世工作，一待就是一輩子，為國王鞠躬盡瘁三十七年。剛進宮廷，他作了一張〈年輕男子的畫像〉（圖3），根據這時候的臉、髮型與特徵，都跟他之前在〈煎蛋的女人〉與〈在塞維利亞的賣水人〉畫的小男孩很貼近，也與他之後自畫像的中年模樣很類似，這幅畫應該可判斷就是他24歲的自畫像，此時他還留著自然捲的

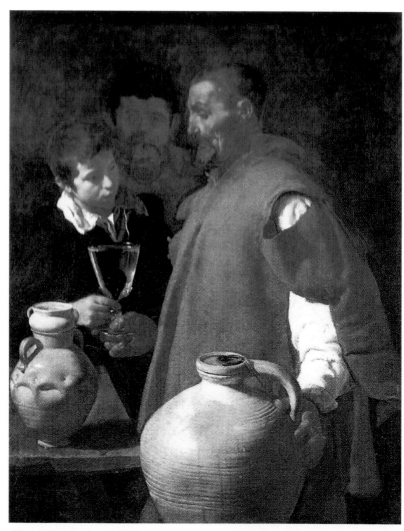

圖2　維拉斯蓋茲　在塞維利亞的賣水人　1618-22年　油彩、畫布　105×80 cm　阿普斯利邸宅（倫敦）

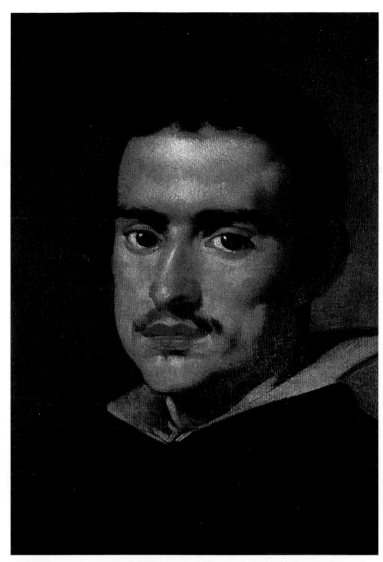

短髮，些許的鬍鬚，炯炯的眼神，一付剛毅的樣子，十足傳達了他藝術生涯正往上攀升的喜悅。

幾年之後，魯本斯到西班牙宮廷作短暫的停留，當時由維拉斯蓋茲作陪。兩位藝術家的相遇並未引發任何的妒嫉與紛爭，相反地，他們彼此欣賞，表現出君子的大度。因魯本斯的勸說，他決定在 1628 年去一趟義大利，藉此吸收古典大師的精華，其中，他特別喜愛提香的作品。

16 世紀開始，藝術家們漸漸丟棄工匠的窮酸模樣，將高貴的氣息添加在自己身上，對於這樣的風

圖3 維拉斯蓋茲 年輕男子的畫像 1623-1624年 油彩、畫布 普拉多博物館（馬德里）

尚，維拉斯蓋茲設下一個很好的典範。這張1643 年的〈自畫像〉（圖4）是他在46歲畫的，也是他正值在藝術事業巔峰時期完成的，他一身的尊貴打扮，右手插腰的姿態，企圖吸引觀眾注意他腰下的鑰匙，手上並沒有握著任何畫具，他身為國王的首席畫家，又被指派為皇室大臣，掌管建築、裝潢與皇家典禮，他把人們對他的注意力從畫家身份轉移到更高階層的角色。此外，他的頭部與身軀是由「白領子」分隔成一上一

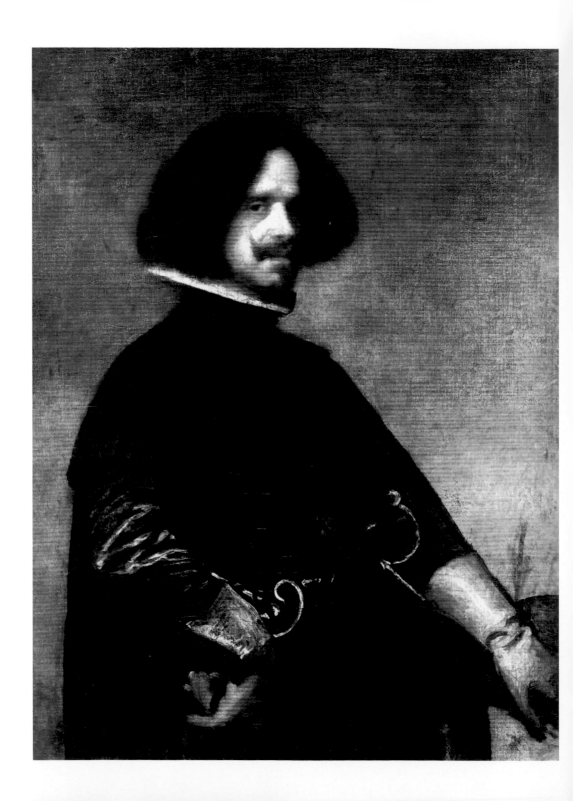

下，那一道白斜線，是受到提香「瀟灑」（sprezzatura）筆法的影響，這種輕描帶過的做法，遠看時，有自然與驚人的真實效果，當時這樣的筆法被讚賞成「尊貴」與「天才」的展現。

▌榮耀的加冕

維拉斯蓋茲最知名的畫作莫過於〈宮女〉（圖5），圖裡的成員包括一隻臥在前端的大狗，位居中央的茵芬塔（Infanta Margareta-Teresa）公主，身旁有兩個屈膝服侍的宮女，右側一胖一瘦的小侏儒是公主的玩伴，維拉斯蓋茲自己則位在左側的畫架後面，稍微遠一點的牆面有一個長方形的深色框，框裡有國王與皇后的影像，更遠處，一位男子名叫裴司‧尼投（José Nieto）側身站在階梯上，這群像畫呈現宮廷人物的不同身份、姿態、位置，一層接一層的遠近關係，這樣的安排相當難得，是一件上等之作，難怪義大利畫家陸卡‧駒歐丹拿（Luca Giordano）稱讚這幅是「繪畫的神學」；英國畫家湯馬士‧勞倫斯（Thomas Lawrence）稱它為「藝術的哲學」；1985 年的《倫敦新聞畫報》（*Illustrated London News*）將它列為「世界上最偉大的一幅畫」。

關於牆上的國王與皇后的形象，有一派認為這是一幅畫，另一派卻說是一面鏡子，到底哪種說法才對呢？根據筆者研究，發現有兩個地方值得探討：第一，當時歐洲的肖像畫，皇室成員身旁經常有一隻狗伴隨，仰望著主人，這象徵君王命令的能力，在此，這隻狗坐在最前端往前方看，表示主人（國王與皇后）正站在牠的前面；第二，國王在框裡的右側，皇后在左側，然而，西方傳統的夫妻或情侶雙肖像畫裡，通常男在左，女在右。綜合這兩點，可推測框裡的東西不太可能是一張肖像畫，應該是一面鏡子，照著前端的國王與皇后。

衍生的另一個問題就是，這張畫涵蓋宮廷該有的人、事、物，那麼，到底誰是主角呢？是位在中央的公主嗎？是鏡中的國王與皇后嗎？是標題的宮女嗎？還是整體的宮廷成員呢？這房間是畫家的工作室，左側的維拉斯蓋茲兩手分別握有畫筆與畫板，畫架擺在他的前方，他正在為面前的國王與皇后作肖像畫，為了避免長時間靜止不動之煩躁，公主、宮女與侏儒聚在一起，像演戲一樣幫君主解悶，因此，整張圖的結構都因藝術家作畫一事而建立起來的，它應該被視為自畫像而非宮廷成員肖像圖，所以，維拉斯蓋茲才是真正的主角。

圖4　維拉斯蓋茲　自畫像　約1643年　油彩、畫布　101×81 cm　烏菲茲美術館（佛羅倫斯）

　　他在1659年被國王封為聖地牙哥騎士（Order of Santiago），這張〈宮女〉圖中他的胸前畫有一個紅十字，象徵這項至高的榮譽，但有趣的是，這幅畫完成後的三年他才被冠上騎士，怎麼會在這裡出現紅十字呢？這標記有可能是維拉斯蓋茲之後才加畫上去的。

　　在維拉斯蓋茲之前，藝術家們的自畫像中，位置的相對關係通常是畫家在前，畫架在後，並將畫內容展示給觀眾看，譬如蘇菲妮絲芭的「畫中畫」，然而維拉斯蓋茲卻以畫的背面朝向我們，到底畫什麼我們全然不知，他是第一位將自己放在畫架之後的藝術家，有趣的是他又藉著牆上的鏡子提示我們他畫的東西，這種不直接揭露的作法讓觀眾能用幽默來深思，來體會這幅畫的意義。

結語

有猶太血統的他，從年輕時就了解被排擠的滋味，或許就因為如此，他對於低下階層的一群人：窮人、賣水的人、侏儒與奴隸，都賦予深厚的同情；在另一方面，他也盡情享受國王的寵愛，並且也傲氣十足的宣告自己在世間的榮耀。

18世紀的哥雅，19世紀的馬奈，20世紀的梵谷、達利、畢卡索、大衛‧霍克尼等大師們對久遠前的維拉斯蓋茲作品興趣相當濃厚，都從他身上找到靈感，顯示他的魅力不同凡響，真不愧是「畫家們的畫家」啊！

圖5　維拉斯蓋茲　宮女 1656 年　油彩、畫布　318×276 cm　普拉多博物館（馬德里，右頁圖）

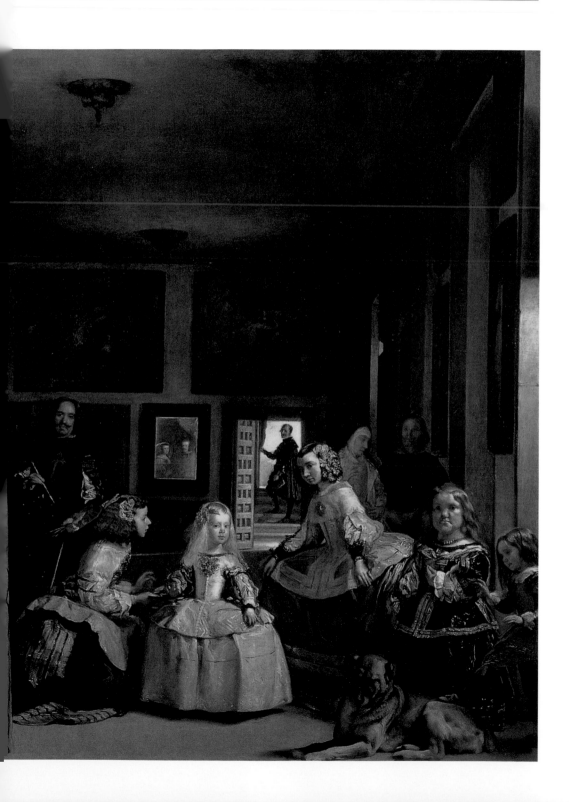

Rembrandt
擁有自由的靈魂
林布蘭特

林布蘭特是荷蘭黃金時期最頂尖的畫家,出生於萊頓(Leiden),在富裕的環境中長大,父母對他期望很高,家裡的所有孩子只有他上拉丁文學校,又進大學唸書,然而他心裡卻另有打算,跟地方歷史畫家范史瓦能堡(Jacob van Swanenburgh)與阿姆斯特丹繪畫大師拉斯曼(Pieter Lastman)前後拜師學畫,自此踏上了這一條藝術的不歸路。

▋為命運埋下伏筆

　　林布蘭特23歲時,荷蘭政治家兼詩人康斯坦丁·海根(Constantijn Huygens)發掘他的才氣,因此在海牙宮廷裡幫他介紹不少客戶,其中腓特烈·亨利王子(Prince Frederik Hendrik)從那時起不斷買他的畫(一直到去世),年輕的林布蘭特可稱得上前途一片光明!

　　就在此刻,他作了〈年輕男子的自畫像〉(圖1),一束光源在他身後,他以背光的姿態刻畫自己,他的右臉頰、鼻尖、耳端與白領沾上了這微光的照射,光影對比與陰影層次,處理得恰到好

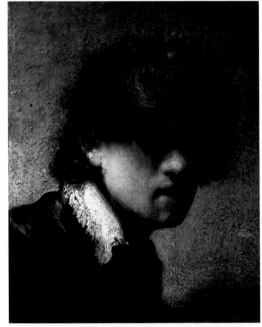

圖1　林布蘭特 年輕男子的自畫像 1629年 油彩、木板 15.5×12.7 cm 舊皮納克提美術館(慕尼黑)

處，使鼻子與額頭之間產生強烈的神秘氛圍。在17世紀的荷蘭，眼睛被視為人類的靈魂之窗，畫家朝我們這兒瞧，那眼睛暗影強化了他的深沉度，他微微張開的嘴巴似乎想訴說什麼，雖然我們無法解讀，但整個看來，所有的複雜情緒都涵蓋在此畫中，讓人捉摸不定。

　　許多人喜愛把焦點放在林布蘭特老年時的自畫像，認為他年輕的生澀不足以刻畫深厚的心理狀態，然而，當我們目睹他的〈年輕男子的自畫像〉，便可探知他從年少時就有與眾不同的作風了，他的才氣、剛強、叛逆與深度，並不因他的遭遇變得更強或更弱。這裡的光影對比與觸及的靈魂，不就是一般人對林布蘭特的繪畫記憶嗎！從這兒，他令人驚嘆的藝術生涯其實在23歲時就已埋下了伏筆，不是嗎？

▌表情的百科全書

　　1630年時，年輕的林布蘭特前景一片看好，但在〈乞丐的自畫像〉（圖2）裡卻把自己弄成一付乞丐模樣，穿著草鞋，披上粗糙的外衣，雜亂的頭髮，吶喊的嘴形，一身的窮酸與悲苦，我們不禁納悶他的用意為何？雖然他身處在優渥環境中，但與社會有一種強烈的疏離感，在心靈深處始終覺得自己是個局外人，創作此畫時，他在現實的虛偽與卑

圖2　林布蘭特 乞丐的自畫像 1630年 蝕刻版畫 11.6×7 cm 國立博物館（阿姆斯特丹）

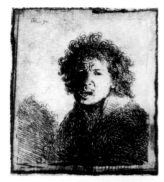

圖3　林布蘭特 張嘴的自畫像 1630年 蝕刻版畫　8.3×7.2 cm 國立博物館（阿姆斯特丹，左上圖）

圖4　林布蘭特 緊縮眉毛的自畫像 1630年 蝕刻版畫　7.2×6.1 cm 國立博物館（阿姆斯特丹，右上圖）

圖5　林布蘭特 張大眼睛的自畫像 1630年 蝕刻版畫　5.1×4.6 cm 國立博物館（阿姆斯特丹，下圖）

微的真誠之間、肉體與靈魂之間，進行了一段坦然的對話。

同時，他也作了〈張嘴的自畫像〉（圖3），〈緊縮眉毛的自畫像〉（圖4），〈張大眼睛的自畫像〉（圖5）等一系列的蝕刻畫，以自己的臉，描繪氣憤、恐懼、驚奇、微笑、憂鬱等不同的神情，他依據人情緒由內而外的抒發，作不同的實驗，探索豐富的人臉變化，多麼像一本表情的百科全書啊！

▌順遂的情愛與事業

自1631年搬到阿姆斯特丹之後，他住在畫商漢翠克‧范尤蘭伯格（Hendrick van Uylenburg）的家裡，認識此畫商的表妹沙斯姬亞（Saskia van Uylenburg），他們相戀很快就結了婚，1639年夫妻倆在猶太人區買了一棟房子（今為林布蘭特屋博物館），由於沙斯姬亞來自一個有名望的家族，在各方面都對這位藝術家帶來不少的助益，他的事業更扶搖直上，婚姻生活算來美滿，兩人

揮霍無度的生活在他畫的〈在酒館的浪子〉（圖6）中看得一清二楚，他右手舉起大酒杯，左手摟住妻子的腰，他們那一身豪華的衣飾，盡情的吃喝玩樂，傳達了他物質生活上的富裕。此畫中的男女親密形象也影響到後來的法國藝術家安格爾（Jean August

圖6 林布蘭特 在酒館的浪子 c.1635年 油彩、畫布 161×131 cm 德勒斯登繪畫陳列館（德國）

Dominique Ingres）的〈拉斐爾與弗娜麗娜〉（Raphael and Fornarina）這件作品是根據這張畫模擬完成的，因此林布蘭特在視覺美學中創造了「男女歡愛」的原型。

1640年的〈自畫像〉（圖7）是在他人生最順遂時畫下來的，畫中他模仿三位文藝復興前輩的自我肖像，包括杜勒1498年的自畫像，提香的1512年自畫像，與拉斐爾的〈巴爾達撒爾・卡斯蒂格里翁肖像畫〉（Portrait of Baldassare Castiglione），林布蘭特將這三件經典肖像之作融入在他的畫裡，驕傲的宣稱自己為古典大師的傳人。

▋流言滿天飛

自1640年代開始，一連串不幸的事件接踵而來，首先是愛妻沙斯姬亞過世，接著跟兒子提特斯（Titus）的奶媽葛切（Geertje Dircx）同居，之後又愛上另一個女僕韓德瑞可・斯多弗（Hendrickje Stoffels），這三角愛情關係，最後鬧到教會與法庭；另外，他畫的〈夜巡〉（Night Watch, 1642）也得罪了高官，引來不少的敵人，林

圖7 林布蘭特 自畫像 1640年 油彩、畫布 93×80 cm 國立美術館（倫敦，上圖）

圖8 林布蘭特 大自畫像 c.1652年 油彩、畫布 112×61.5 cm 維也納藝術史博物館（奧地利，下圖）

布蘭特簡直淪落到無地自容，問題是，他依然故我，不為現實所屈服。

　　就在這階段，他畫的線條開始變粗，常被人誤以為他作品還沒完成，臉與身體的刻畫從原來的側面轉向正面，照射的光源由背後移至前方，他拋棄之前的拐彎抹角，直接表達真實的情緒。1652年作的〈大自畫像〉（圖8）他站在正中央，面向我們，擺起兩手插腰的動作，似乎鄭重的表明他的立場：我不在乎世間的榮耀，只為自由而作。

▌破產後的苦澀

　　英荷戰爭帶來普遍的經濟蕭條，林布蘭特不屈服的性格，再加上他揮霍無度，不斷購買昂貴的畫，古物與外來奇珍，最後導致1656年的破產，被迫搬出他心愛的房子，他1656年的〈小自畫像〉（圖9），就在那嚴重打擊之下完成的，他過去創下的基業跟藝術家的傲氣，在這一瞬間都煙消雲散，他緊縮眉毛，眼神恍然，嘴唇抽動，充滿著懷疑、受傷與苦澀。

　　財務出問題後他更經常畫自己，其中他1658年的〈自畫像〉（圖10）可是一件了不得的作品，從他臉部表情，我們得知他心中的懷疑已消失，認清自己處的現狀，又多了一份堅

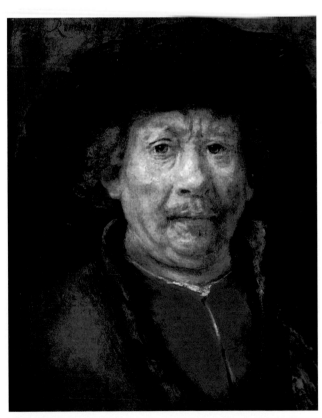

圖9　林布蘭特 小自畫像　c.1656-1658年 49.2×41 cm　維也納藝術史博物館（奧地利）

韌，另外，他那一身黃，猶如金色般的絢麗，腰間繫上紅巾，披上皮製的外袍，加上他如君王般的坐姿，整體看來，多像16世紀的教宗或國王的肖像畫啊！為什麼在窮途潦倒之際、名望不再時，他還把自己描繪成身價百億的模樣呢？當然，他左手的長棍代表他「繪畫的權杖」，他依然傲氣十足，只因他那至高無上藝術的成就是不容抹滅

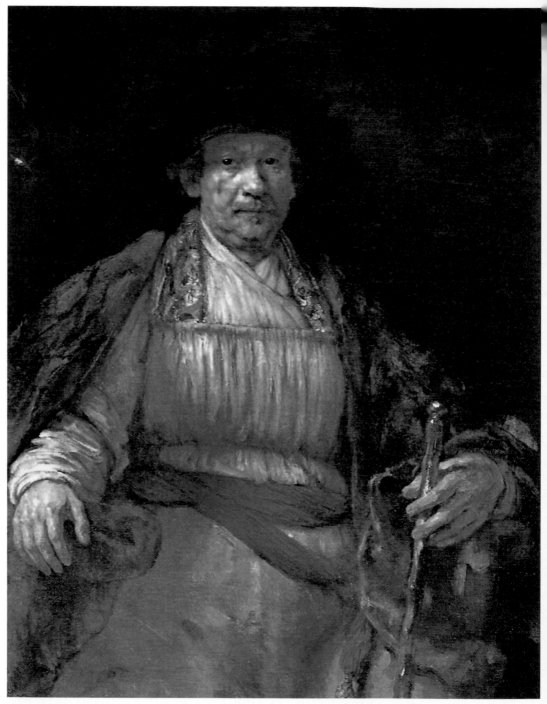

圖10 林布蘭特 自畫像 1658年 油彩、畫布 131×102 cm 弗立克收藏館（紐約）

的，其實，雖然失去了世間的榮耀，但在藝術創作的實質上，他是對的，不是嗎？

幾近死亡的合掌

林布蘭特的晚年，日子過得更加辛苦，愛人韓德瑞可與唯一的兒子也都先後離開人間，讓他窮困孤獨的渡過餘生，在臨終前的幾個月他作了一張〈63歲的自畫像〉（圖11），目前由倫敦美術館收藏，幾年前，此件作品經由 X 光檢測，發現有兩個地方被林布蘭特本人重新修正，其中之一，他原來畫的帽子是全白，而且比較大，之後改成棕色的小帽，也加上一片微亮的區塊，就像光圈繞在頭上一樣，增加了一份尊嚴感；另

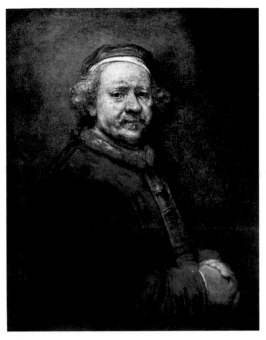

圖11 林布蘭特 63 歲的自畫像 1669年　油彩、畫布 86×70.5 cm　國家畫廊（英國倫敦）

一個修改的部分，他原來的手是張開，還握著畫筆，但之後修成兩手緊握，藝術家為何要刪掉拿畫具的姿態呢？他說：「我來，或許是為了尋找自我，認識自己，最後找到什麼呢？我看見了死亡。」此時，他嗅到肉體腐臭的氣味，已不需要用藝術來證明自身的存在，過去所畫的一切足夠讓後世來判定，他以最後的謙卑合掌迎接死神的到訪。

結語

每個藝術家幾乎都曾做過自畫像，但沒有一位像他這樣，作品數量之多，從年輕到老，從富裕到貧困，各樣的裝扮，各種的情緒表達，畫盡所有對自我的認知與內在探索的可能性。他不僅是第一位藝術家密集式的研究自我，而且，就他展現的人道與慈悲的精神，讓他贏得了「偉大的文明先知之一」的美名，然而，這些卻都由坎坷的日子換來，在整整四十年的藝術生涯裡，他的自畫像記錄了他滄桑卻不遺憾的一生。

Messerschmidt
極度扭曲的臉
梅塞施米特

德國啟蒙運動領袖克里斯多夫・尼柯萊（Christoph Friedrich Nicolai），1781年特地到布拉迪斯拉發（Bratislava）去探望一位被社會遺忘的雕塑天才，之後寫下所見所聞。當時藝術家正在雕塑他的第六十一尊「個性頭」，尼柯萊的到訪給予他不少鼓勵，但兩年後他生命熱情終究燃燒殆盡，完成第六十九尊後，沒沒無聞地就走了。直到近幾年來，他藝術的原創性與前衛的表現重新被發掘出來。2005年初，羅浮宮以480萬美金買下他的18號「個性頭」，他作品再次重見光明，令許多愛好藝術的人士振奮不已，這位雕塑家就是佛蘭茲・沙弗・梅塞施米特。

▋靈魂的獨立與自由

　　梅塞施米特出生於斯瓦比亞（Swabia），有三十二個兄弟姊妹，在他10歲時父親就過世了，之後搬到慕尼黑跟叔叔一起住，他叔叔是知名的雕塑家約翰・巴普蒂斯特・史特勞布（Johann Baptist Straub），梅塞施米特在他底下作學徒，幾年後，又搬到格拉茨（Graz）跟另一位叔叔菲利浦・約伯・史特勞布（Philippe Jacob Straub）學習雕刻，或許家族的藝術基因，再加上兩位叔叔的調教，使梅塞施米特在早期就奠定了穩固的木雕基礎。

　　梅塞施米特19歲進入維也納美術學院，接受石頭與金屬的雕刻訓練，他精湛的技術立即受到女皇瑪利亞・德瑞莎（Maria Theresa）的青睞，邀他入宮替貴族們作頭像，當他藝術生涯春風得意之時，興起了到義大利走一走，看一看的念頭。哲學家約漢・洛克（John Locke）的〈人類理解論〉（"An Essay Concerning Human Understanding", 1690）

的「知識來自外在的刺激」論點，從17世紀後半期到19世紀初被廣泛地接受，旅行成
為自我成長的必備條件，到義大利作一趟「壯遊」是每位藝術家的夢想，此潮流不僅
讓他們接受自由風格的教育，增廣見聞，回鄉時也帶進不少外地的書畫、雕像等豐富
文化資源，梅塞施米特也不例外，跟隨這波潮流追求自我的成長。

　　據尼柯萊的記載，梅塞施米特在羅馬時，他穿的住的都很簡陋，也不誇耀自己，
表現出跟其他年輕藝術家很不一樣的特質，尼柯萊也記錄了這段故事：「一天，梅塞
施米特到市集買了一段菩提樹幹並扛到發爾尼斯宮（Farnese Palace）裡，他將樹幹放
在一尊大力神（Hercules）雕像的面前，拿起雕刻刀開始工作，正好兩位身穿豪華衣
裝來自西班牙的雕刻家經過，佇足一旁看他到底在搞什麼鬼；梅塞施米特留著短髮，
相貌平平，一身破舊的衣裳讓他們誤以為他是當地的工人，嘲笑他的同時，卻目睹這
塊拙木逐漸變成一座美麗的大力神雕像，他們啞口無言，認為那一定是魔鬼附身的結
果，所以才能作的這麼棒，其中一人假裝中邪，全身發抖，梅塞施米特看到這狀況立
刻鞭打他，一群人在旁拍手叫好，他仗義執言的個性與精湛的雕刻能力，從這刻起便
散播了開來，讓他在同儕之中贏得崇高的地位。」

　　這一趟旅行，使梅塞施米特受到了羅馬肖像傳統的影響，古典風格漸漸在他心
裡滋長，回到維也納在美術學院接任副教授一職，同時他為藝評家佛蘭茲・范宿博
（Franz von Scheyb）作的頭像，被公認是奧地利第一尊新古典的肖像雕塑。原本學院
承諾他可在1770年升為正教授，但由於他崇尚獨立與自由的靈魂，對上司從不奉承
巴結或卑躬屈膝，得罪了不少人，再加上他不願跟其他藝術家同流，最後導致學院以
「不穩定的健康狀態」與「頭腦混濁」之名將他開除。更慘的是，他過去在宮廷累積
的成就足夠讓他後半輩子衣食無虞，但他卻拒絕供養，賣掉他的藝術品、畫作、書籍
與其他珍貴之物，於1777年，選擇在布拉迪斯拉發（Bratislava）隱居。

▌書與畫的啟發

　　尼柯萊寫下：「若經過布拉迪斯拉發，不去探望知名的雕刻家梅塞施米特，是對
藝術的一種污辱。」當1781年他拜訪梅塞施米特時，驚訝的發現藝術家的住處竟然家
徒四壁，身邊只有一舖床，一個水瓶，一根笛子，一只煙斗，一面鏡子，一本書（義
大利文書寫的人體比例），與一張圖畫（描繪一尊缺手臂的埃及雕像），處境潦倒，
儘管如此，他卻過得很自在。

　　若說房屋有防風擋雨的作用，床供他睡得安穩，水瓶使他免於口渴，笛子變成他

娛樂消遣的工具，抽煙讓他暫時忘卻饑腸轆轆，騰出時間作思考；他將埃及雕像的繪圖掛在窗邊，以最神聖與敬畏的態度看待它；放在一旁人體比例的書籍，他隨時取來作參考，這畫與書便成為他的精神食糧。他沒有複雜的人事干擾，依賴幾件簡單的東西，足夠讓他在生活與創作上任意翱翔。

梅塞施米特以自己當模特兒，不用花錢請人，那可是最經濟的創作方式，他總坐在鏡子前工作，時常用手捏一捏肋骨，藉由刺痛的觸感牽動臉部的表情，然後仔細觀察鏡中的模樣，再創造出各種極端的相貌，包括：恐懼、痛苦、悲傷、激怒、吶喊、嘲笑、困窘、高傲、驚嚇、欲言又止……共六十九種。然而，我們不禁要問，為何他要投注所有的精力在這些「個性頭」雕塑上呢？說來有兩個原因：其一，他肚子與臀部經常有疼痛的毛病，懷疑鬼魂在他身上作祟，塑造這些，期待能把邪惡之氣趕走；另外，他對埃及預言家特利斯墨吉斯特斯

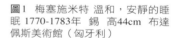

圖1 梅塞施米特 溫和，安靜的睡眠 1770-1783年 錫 高44cm 布達佩斯美術館（匈牙利）

（Hermes Trismegistos）的學說有著濃厚的興趣，也花了不少功夫研究，執意把此觀點帶進作品中，討論人體比例的形成，他認為透過神祕的類比，頭的細節與身體的每個部位是相通的，若要真正了解身體的比例，得先從各種鬼臉的製作下手，以上就是他為什麼這麼熱中，創造如此多的臉部表情的原因。

梅塞施米特的六十九尊自我雕像，可分成三類：第一純屬較自然的表情，像〈溫和，安靜的睡眠〉（圖1），第二則是情緒的完全釋放，像〈尖叫〉（Scream），這兩類的數量較少。第三類的雕像則表現得相當極端，情緒的緊繃通常被拉到最高點，像炸彈一樣，如同崩裂前的極限忍受，譬如〈小丑的自畫像〉（圖2）與〈大壞蛋的自畫像〉（圖3），在這些作品中他的嘴巴緊閉幾乎看不到嘴唇，形成一條線。藝術家認為動物

圖2 梅塞施米特 小丑的自畫像 約1770年 雪花石膏 高42cm 奧地利國家美術館

對自然界神祕的感受比人靈敏多了，這線型特徵，是他觀察動物的嘴得到的靈感。

▎對正常與否的質疑

　　梅塞施米特發瘋了嗎？一派專家認為他常接觸的雕塑材質，特別是鉛元素的毒性侵襲他的腦部，導致他出現疑神疑鬼的幻覺；另一派說，因他孤獨的生涯所致，使他患有易受傷害的病態徵兆。

　　對他正常與否的疑慮真有那麼重要嗎？在醫學上、社會規律上，或許是吧！但對藝術呢？筆者倒想反問是世間哪一件有價值的藝術品是「正常」的呢？有數不清的藝術家，活的時候常超乎常人能理解的範圍，甚至瘋了，但他們卻在時間的洪流中被永恆的記載，只因藝術絕不會滯留不前，而應是超越時代的「異常」結晶。

　　或許，梅塞施米特心靈確實受了重傷，但創作元氣還依然活躍，或許，在現實中，他親臨強烈的衝突，但那份激發的想像力、充滿的能量，卻是藝術創作的資源。在創作這六十九尊自我雕像時，他始終保有超凡的決心與耐力、專注與思考，除此之外他更擁有一份涵蓋技術、原創、風格、美與感動的藝術智商。

圖3　梅塞施米特　大壞蛋的自畫像
約1770年 鉛與錫合金　高38.5cm　奧地利國家美術館

結語

梅塞施米特最後的六年，居住在一間與世隔絕的房裡，完全依靠靈巧的雙手養活自己，不再聽從學院與皇室的指使，全心為自己而活，完成這一系列瘋狂的、雄偉的、驚嘆的與動人的「個性頭」雕塑，他單打獨鬥，建立起一套別人奪不走，也學不來的自我美學體現。

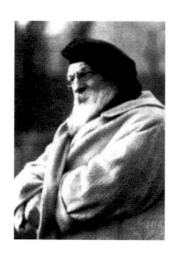

Rodin
打開心門的省思
奧古斯特・羅丹

藝術界流傳一句「羅丹是繼米開朗基羅（Michelangelo）後最偉大的雕塑家」。雕塑常被認為是表現人身體扭動與內心情緒最難的藝術形式，但羅丹卻能輕易的帶出作品中的文學、哲學、歷史、象徵、神話、愛情等特性，剝下表層的道德，將赤裸裸的熱情、痛苦與被觸及的情感一一呈現出來。

▌出走後換來的自由

　　羅丹的藝術成就來得很晚，從小在貧苦環境中長大的他，家裡還有四個兄弟姊妹，父親單薄的薪水難以供養全家人溫飽，儘管窮困，看見羅丹有繪畫天份，仍堅決送他到應用學校接受訓練，畢業後羅丹本想進入公立美術學院進修，不幸卻連續三次落榜。沒多久他最親的姐姐撒手人寰，弟妹也相繼過世，短短時日中他變成家中唯一的孩子，在這些殘忍的打擊下，讓他只好暫時放棄原有的野心，加入卡立爾巴勒斯（Albert-Ernest Carrier-Belleuse）的行列，作一名石頭雕刻匠。

　　將近二十年辛勤養家的日子，羅丹仍然是沒沒無聞的工匠，然而他對媒材的熟悉與工人般苦力的累積，也打造了他的未來，這就是為什麼他能應付各種形式的雕刻仍能保持耐力的原因了。1875年他拋下工作，未熄滅的雄心最後帶領他到義大利，追隨米開朗基羅走過的足跡，在一封寫給好友柏德立（Bourdelle）的信裡，他說：「米開朗基羅讓我從學院派裡出走，得到自由。」

　　「出走」是他替現代雕刻藝術注入的新活力，這趟旅行也變成他一生的轉捩點。

▌〈地獄之門〉的入口

1877年，羅丹作的〈青銅時代〉引起的爭議風潮與反理想主義的風格，正是法國共和政府意識形態下求之不得的，因此，順水推舟的將羅丹推向另一個事業高峰。1880年他順利接到法國政府的案子，幫裝飾藝術博物館（**Musée des Arts Décoratifs**）製作一扇銅門，稱〈地獄之門〉（圖1）。過去，公眾場所出現的英雄騎馬與紀念門的雕塑作品，一向只由頂尖的藝術家來操刀，這次機緣難得，羅丹明白一旦做得好，他將流芳百世。對首次接受國家邀聘的案子，他格外下功夫，甚至耗盡一生的心力，此〈地獄之門〉不僅是他極度張力的表現，更成為他思考自身的一

圖1 羅丹 地獄之門 1880-1890年 1926-1928年由亞歷西斯‧路底亞製成銅雕 635×400×85 cm

件傑作。

▌〈地獄之門〉的靈感

　　〈地獄之門〉主要有五個部分，包括左門、右門、左壁柱、右壁柱、頂飾。約二百尊的小型雕像分散各處，像柏羅與芙藍奚思卡（Paolo and Francesca）這對偷腥的情人，尤葛立諾（Ugolino）吞食小孩的悲劇故事，許多被詛咒的靈魂，小動物等等，雕塑家創作的靈感來自三處：

　　（1）門：義大利之行，羅丹目睹文藝復興早期的雕刻家羅倫卓・巨博帝（Lorenzo Ghiberti）的作品，那是佛羅倫斯洗禮堂的一扇大門，上面井然有序的刻畫《聖經舊約》人物，這被米開朗基羅驚嘆的稱為「天堂之門」。由此，羅丹靈機一動，不妨把想介紹的人物帶進他的〈地獄之門〉裡。

　　（2）人物：到底要放什麼進來呢？在西方文學著作中，能將地獄情景記載的最詳盡的莫過於但丁的《神曲》，有段時間羅丹愛不釋手的每天捧著此書，除了閱讀精彩的「地獄」情節，他也仔細研究竇爾（Gustave Doré）法文版書的插圖，嘗試從故事與插畫之間找到線索。

　　（3）形式：在義大利時他親臨西斯汀教堂（Sistine Chapel），目睹米開朗基羅的〈最後審判〉，羅丹對這壁畫中人物的散亂排列、千萬種姿態、自我的個體表現，都讚嘆不已。這些深深影響他對〈地獄之門〉的安排形式。

▌〈地獄之門〉的再造

　　在〈地獄之門〉上每個小雕像都有極高的獨特性，好幾尊最後也被羅丹放大，形成個別的作品，譬如眾人熟知的〈夏娃〉、〈永恆的春天〉、〈浪子回頭〉、〈親吻〉、〈沉思者〉、〈尤葛立諾〉、〈縮身的女子〉等，無論放大或放在不同情境裡重新詮釋，以及交錯的排列置放，從各人物與群像之中挑選出來再重新使用，是藝術家難能可貴的創新手法。

▌〈地獄之門〉的反道德

　　柏羅（Paolo）與芙藍奚思卡（Francesca）是13世紀的一對情侶，犯了通姦罪，被但

圖2 羅丹 柏羅與芙藍奚思卡（親吻）約 1881-1889年 大理石 181.5×112.5×117 cm

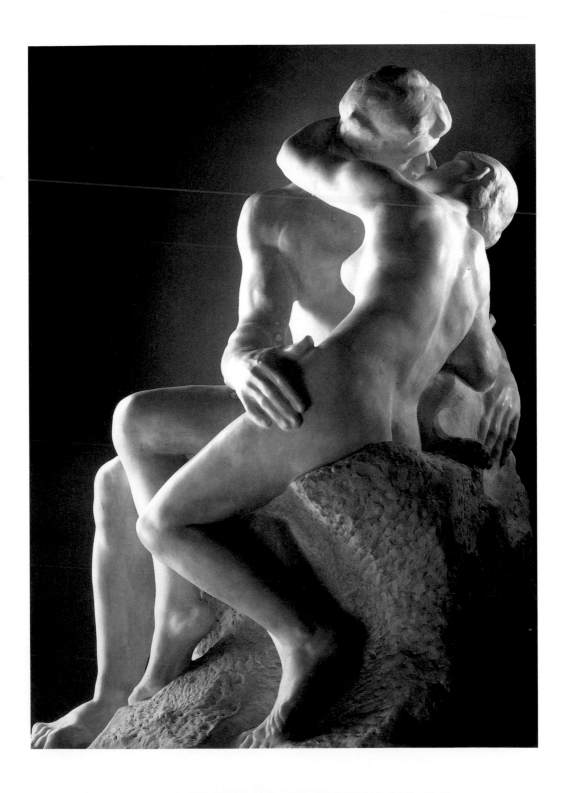

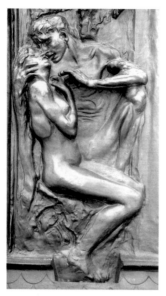

圖3 羅丹 柏羅與芙藍奚思卡
（「地獄之門」的細節）

丁打入地獄的第二圈，這圈專門掌管世間偷情的男女，許多希臘羅馬神話與歷史人物若犯有類似的越軌行為，都得到這層受苦。已婚的芙藍奚思卡卻愛上丈夫的弟弟柏羅，有一天，他們倆在房間一塊讀中古世紀的愛情小說，眼睛不小心對上，立即親吻了起來，丈夫目睹此景，憤怒之下把這對情侶殺掉。

　　羅丹的〈柏羅與芙藍奚思卡〉（圖2）刻畫女子摟住男的脖子，與男子深情望著女子的姿態，羅丹將愛人親吻時，無法抑制情感的一刹那都詮釋了出來。原先這小型雕像擺放在右門，但又覺得不夠恰當，最後採用浮雕的方式刻在右面的牆柱上（圖3）。

　　〈吻〉（Kiss）是〈柏羅與芙藍奚思卡〉另一個熟悉的名稱，這對沒遮身的情侶竟在眾人面前大膽的親吻起來，對一世紀前的觀眾而言實在太過赤裸，但藝術家不顧一切，撕掉那一層虛偽的外衣。注視這對情侶相擁陶醉的樣子，我們會像但丁那樣，詛咒他們下地獄嗎？會用犀利的言語辱罵這對偷情的男女嗎？或是，為他們的相戀欣喜，給予默默的祝福呢？那雪白高貴的質感與裸身的真情坦露，讓人為之讚嘆，誠實的愛情勝過虛假的社會道德，這也是羅丹自己屢次偷情的寫照吧！

▌〈地獄之門〉的沉淪

　　這件1882年完成的〈縮身的女子〉（圖4），原先的小型雕像放置在〈地獄之門〉的頂飾區域中，座落在〈沉思者〉的右側。她蹲的那個模樣，是極端痛苦又高難度的姿態，絕不是自然的扭動，多麼像一副做瑜珈姿態的冥思；然而，她一手觸碰乳房，粗暴的展露陰部，有幾近原始的動物性，在此，藝術家的詮釋已由美麗的性愛轉向野性的暴露。

圖4 羅丹 縮身的女子 1881-1882年 銅雕 31.9×28.7×21.1 cm

圖5 羅丹「沈淪的男子」（上圖）
圖6 羅丹 我很美麗 約1886年 銅雕 69.4×36×36 cm（右圖）

　　從〈縮身的女子〉看來，羅丹已跟傳統的舒服姿勢漸行漸遠，對模特兒來說，也是能量與耐力的大考驗。肌肉與骨骼在多重扭轉後，皮膚表層的緊繃與浮面之下的凹凸之間那相依的關係，竟將所有複雜的情感釋放出來，真是一種難以言喻的動容。

　　介在〈地獄之門〉的左門與頂飾之間，有一個突出的雕像，稱為〈沉淪的男子〉（圖5），羅丹將這人物與〈縮身的女子〉拼湊一塊，成了另一件叫〈我很美麗〉（圖6）的作品，藝術家將此獻給法國詩人波特萊爾（Charles Baudelaire）的《惡之華》（*Les Fleurs du Mal*），一本當時被視為敗壞道德的詩集，然而詩人的真性流露，對性與死亡的探尋，讓羅丹贊賞不已。在〈我很美麗〉中的男子代表羅丹本人，女人被他擁抱在半空中，她那縮壓的身體在這兒成了「美」的隱喻，整件作品象徵藝術家心甘情願的為美而「沉淪」。

▌〈地獄之門〉的愛情

　　羅丹與卡蜜兒之間，自1883年起共牽繫十年的愛情，這段可說羅丹藝術表現力最豐富，靈感源源不絕的時期，從他對男女親吻主題的刻畫便能辨識一二，1881的〈吻〉是在還未遇見卡蜜兒前完成的，然而與她相戀後他雕塑了〈永恆的春天〉（圖7），這兩尊雕像的呈現截然不同：在〈吻〉裡，情侶的身體面向

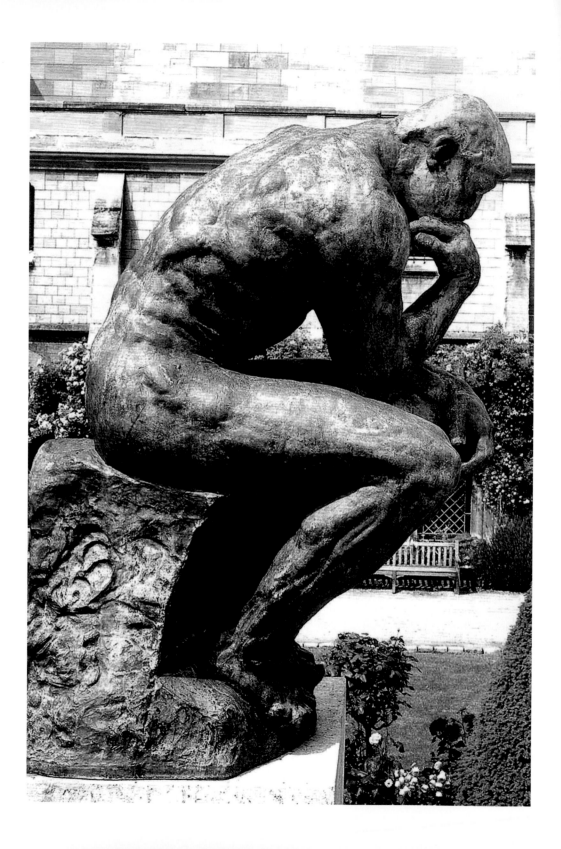

彼此，帶有兩人融合的私密，情感比較節制，然而
〈永恆的春天〉，情人倆的手臂伸展、身體劇
烈起伏的線條，他們熱情共舞，步調又那
般諧和，一點也不害羞，勇敢的向眾人宣
告他們的愛情，這一前一後的比較，羅丹在
後者的激情揮灑，卡蜜兒的魅力顯然不同凡響！

　　他在創作〈永恆的春天〉的同一年（1884），寫
了一封信給卡蜜兒，說道：

真的很可憐，我的頭很不舒服，
早上也爬不起來。昨晚，我到我
們曾散心的地方找妳，尋覓了好
久依然看不到妳的蹤影，那滋味
就像甜蜜的死亡一樣，真不好
受……妳到哪裡去了呢？好幾次，當我想
像擁抱妳的時候，妳那威猛的力量湧向了

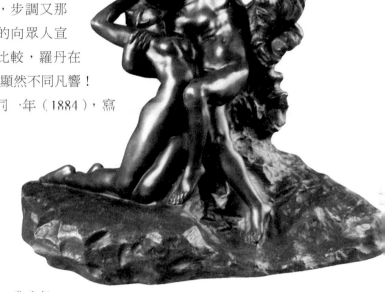

圖7 羅丹 永恆的春天 1884年 石膏模型 66×70.2×42.2cm

我……請憐憫我，我再也受不了沒有妳的日子，我會發瘋……我的心全屬於妳。

　　〈永恆的春天〉的男主角表露的正是羅丹對卡蜜兒那般的迷戀地步。

▌〈地獄之門〉的詩人

　　若問哪件是羅丹最膾炙人口的作品？毫無疑問的，非〈沉思者〉（圖8）莫屬。談到羅
丹就想到〈沉思者〉，談到〈沉思者〉就想到羅丹，世界上很少藝術品能夠像這樣作同
質性的聯想，〈沉思者〉的威力之大可見一斑。原件的小雕像座落在〈地獄之門〉頂飾
的中央，這健美男子坐在岩石上端，一手架在大腿與膝蓋上，另一手支撐他那沉重的
頭，他往下俯視，因集中思考緣故全身變得緊繃，他居高臨下目睹地獄間的一切：愛
慾、悲劇、罪惡與懲罰的千姿百態。

　　1887年，這尊〈沉思者〉雕像在柏提畫廊（Galerie Georges Petit）首次展出，名

圖8　羅丹 沉思者 1902-1904年 銅雕（左頁圖）

叫〈給沉思者的詩人〉（The Poet for the Thinker），因此，這男子的身分應該是《神曲》的作者但丁，不是沉思者。後來羅丹將此作放大，1903年擺置在公共空間，引發兩極的反應，從「憤怒的大猩猩」（a furious orangutan）難聽字眼，到「涵蓋所有世紀男子」（a man of all epochs）的讚美詞都有。一份知名雜誌《微笑》（Le Rire）的封面上寫著「沉思者」（Le《PANSEUR》），旁邊畫有一個胖嘟嘟的男子蹲在馬桶上的模樣，他那煩躁焦慮，一堆堆的肥肉，看來叫人噁心，此犀利的諷喻顯得毫不留情啊！

　　另外，筆者發現羅丹的〈沉思者〉很像米開朗基羅〈最後的審判〉壁畫右下角的一名男子（圖9），有同樣蹲姿，一隻手撐著頭，全身緊繃，所以猜測創作「沉思者」姿態的靈感，或許是來自於此吧！

　　他最初的想法讓但丁穿上外衣，但後來又改變了心意，說道：「此刻，我正構思另一個沉思者，那是裸身男子坐在岩石上，有雙緊縮的腳，他用拳頭支撐下巴，謬斯的到訪，思想漸漸在他的心裡醞釀與滋長，他不是夢想者，卻是創作者。」不少藝評家認為「創作者」才是此雕像該有的名稱，言外之意，這雕塑人物就是羅丹本人！

▋未完成的〈地獄之門〉

　　〈地獄之門〉右側壁柱下方有一位留著長鬍子蹲著的老人，他與羅丹的臉部特徵一模一樣，也就是藝術家本人的自我肖像（圖10），這小浮雕等同於他的簽名，他在〈地獄之門〉上的多樣情狀，全都是他對人間情愛與美學的省思。

　　起初在1881年羅丹承諾三年內可完成，但一延

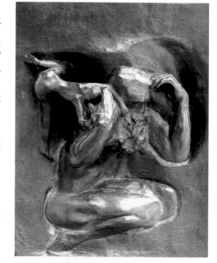

圖9 米開朗基羅　最後的審判（局部）1536-1541年　壁畫　西斯汀教堂（羅馬梵蒂岡，上圖）

圖10 羅丹 創作者（或羅丹自我肖像，「地獄之門」的細節）

再延，1900年時他終於願意將這扇門的石膏模型展示在世界博覽會上，展覽前臨時還把一些小雕像拿下來（圖11），可見他對「完成」觀念的不確定，甚至在他去世前，還未能看到整個銅雕的成形。

　　當記者問起這扇門什麼時候能完成，羅丹卻回答：「怎麼說呢？那麼我倒想問，歷史上的宏偉天主教堂都還未完成，不是嗎？」在他心裡，偉大的藝術品從未被完成，總需要不斷的修改，他對這扇門的期許很高，也將門上的邪惡主題神聖化，就像「惡之華」一樣，一切的貪婪與墮落最終被昇華，像美麗花朵一樣的在陽光下燦爛的綻放。

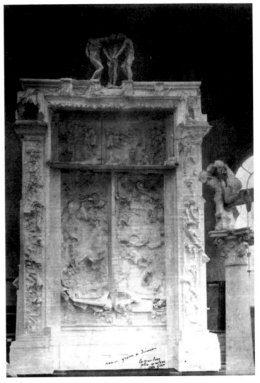

圖11 攝影：尤金・竇特 在阿瑪館展覽的地獄之門 1900年 明膠銀版 26.7×20.2 cm

結語

在晚年，羅丹為自己作了註腳：「既使我在荒郊野外倒下去，也沒有任何遺憾。」年少時極度的貧困與勞動，足以讓他在往後的日子裡有能力克服苦難；青年時期的他找到古典的藝術精髓，為邁向大師的行列鋪路；在中壯年時期，從女體的美攝取靈感，成為他創作的原動力；在寫下他人生最後一頁前，重新回到羅馬，傾聽教堂的鐘聲，對藝術已幾近神性般的看待了。

〈地獄之門〉帶我們走進藝術家的心門內，看盡他嘗遍人性的滋味又感到無憾的一生。

van Gogh
燃燒自己照亮別人
文生‧梵谷

若說林布蘭特代表荷蘭的古典傳統，那麼梵谷象徵的就是荷蘭的現代主義，他們倆擅長自畫像，也都經歷孤獨、苦悶與悲劇的一生，留給人間的是彌足珍貴的熱情。然而，林布蘭特用四十年來證明自己，梵谷卻僅有最後短短的四年，儘管如此，共造就了40多幅的自畫像，梵谷無論在藝術表現、美學實驗或是坎坷逆轉的靈魂昇華，都是前所未有的。

在19世紀照片流行的年代，21歲前的梵谷留影的經驗不到五次，甚至日後當他有機會與一群人拍照時，他總心不甘情不願的，在幾張他與朋友合照的相片中，要不就側身，否則乾脆背對相機，他在一封寫給妹妹薇仁蜜娜（Willenmina）的信裡，表明：「這些攝影肖像比我們用畫的還容易褪色，用筆畫肖像體現了藝術家對人類的愛與尊敬。」的確，他認為肖像畫能穿透靈魂，是相機無法達到的境界，因此對攝影技術敬而遠之。同時，他也特別關心一群妓女、礦工、農夫、窮人，甚至被社會遺棄的人，他用愛、同情、敬重的態度將他們的臉、身體與姿態一一畫下來，更賦予某種象徵性與永恆的特質。

梵谷曾說：「最讓我興奮，比我所有的繪畫形式更有趣的，就是現代肖像畫。」1884年末他開始愛上肖像的創作，把心力投注在低下階層人物的描繪，野心勃勃的想創作一幅巨畫，最後在隔年完成了〈吃蕃薯的人〉（圖1），這張畫呈現五人圍桌共享熱騰騰的蕃薯，他們不卑不亢的姿態確實令人動容，這也成為他在創作自畫像前最震撼人的一幅人物畫。甚至日後，梵谷不厭其煩的跟人談起這是他一生最得意的作品。

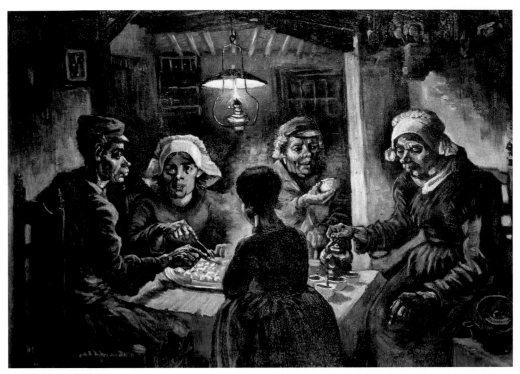

圖1 梵谷 吃蕃薯的人 1885年 油彩、畫布 82×114 cm 梵谷博物館（阿姆斯特丹）

▍先輩的引導

　　1885年，擔任改革教會牧師的父親剛過世，梵谷決定到安特衛普藝術學院受訓，在那兒他興起了作肖像畫維生的念頭，當時省下模特兒的開銷，開始擬畫自己在鏡子裡的模樣，他一張用粉筆完成的素描（圖2）被稱作最早的自畫像，除了重視光與影的對比，他給弟弟西歐（Theo）的信中也談到：「我對魯本斯的印象很深，他的繪畫技巧好的不得了，特別在頭與手兩個部分的刻畫。」在這自畫像中，他的鬍鬚、眼神與姿態，倒有魯本斯自畫像的風範。

圖2 梵谷 自畫像素描 1885年 黑色粉筆、紙 19.7×10.9 cm 梵谷博物館（阿姆斯特丹）

圖3　梵谷　藝術家在畫架前的自畫像　1886年　油彩、畫布　46.5×38.5 cm　梵谷博物館（阿姆斯特丹）

　　1886年春天，梵谷實現了到巴黎的願望，他期待這環境能幫助他從桎梏中逃開，並希望有知性撞擊的機會，抵達此藝術之都沒多久，作了第一張油彩自畫像〈藝術家在畫架前的自畫像〉（圖3），在此他手握住畫具，畫盤上沾有朱紅與奶白色顏料，因

1941年一場大火，這幅畫很可惜被燻黑，也造成左上角損壞，儘管如此，臉部的光影對比還保留的相當清楚，這馬上使筆者聯想到林布蘭特23歲畫的〈年輕男子的自畫像〉（見第5章），採用背光的姿態角度，右臉頰，鼻尖，耳端與白領沾上些許的微光，這光影對比與陰影層次的處理，使他的鼻子與額頭之間產生濃烈的神祕氛圍，這兩張畫的描繪方式簡直一模一樣，梵谷也引用歐仁·弗羅芒坦（Eugène Fromentin）的話：「林布蘭特超越所有，是一位魔術師」，來讚美這位荷蘭的古典大師。

　　有著魯本斯與林布蘭特的引領與啟發，梵谷朝向大師的行列鋪路，繼續往前邁進！

▌掃走憂鬱的紅火心

　　帶有墨綠、灰黑、深藍色調的一張〈自畫像〉（圖4），背景幾近全黑，光源往他的左臉打過來，右臉深暗，因光影層次處理的恰恰好，眼睛顯得銳利有神，突出眉骨更增添了他的韌性，當時33歲的他卻把自己弄的像50多歲的中年男子，嘴邊含著煙斗，前端沾上一丁點的赤紅，這小小的火心似乎在那兒滾滾的燃燒，掃走整片的憂鬱氣氛，這效果與〈吃蕃薯的人〉情況很類似，就像天花板上懸掛的燈火心蕊那般的紅，照亮整個漆黑的房間，溫暖了人們的心。

圖4 梵谷 自畫像 1886年 油彩、畫布 46×38 cm 梵谷博物館（阿姆斯特丹）

　　說來，這煙斗是他從不離嘴的東西，特別在他最困苦的時刻，甚至臨死前，始終含著它，然而諷刺的是，他曾表示，繪畫總讓他有一餐沒一餐的，抽煙能幫助他降低食慾，使他免除飢餓的痛苦。

▌紅字記號的隱痛

　　一張以淺灰與亮藍色為主的〈戴灰色氈帽的自畫像〉（圖5）佈滿了印象派風格，在一封寫給妹妹的信裡，他提及：「當今藝術對顏色的要求是活耀的、濃烈的，同時也很緊湊。」這幅畫表現的就如他對當代藝術的體驗，從此刻起，他漸漸的遠離荷蘭傳統的黯淡色調，果然，巴黎的光與顏色，帶給他嶄新的活力。

　　其實，他的衣裝打扮，包括整齊的鬍鬚、髮型、藍白兩色的氈帽、淺灰的西裝、純白高領的恤衫、藍色的蝴蝶結領，整體看來，倒沒有一絲一毫的窮酸樣。梵谷解釋：「我越醜、越有病、越窮困，我越想用亮麗的顏色與華美的點綴，作適當的安排，以做反擊。」其實這樣的人性反應，在林布蘭特的身上也看得很清楚，潦倒時，他們越堅強，穿得更好，氣燄也更盛。

　　值得注意的，是他天藍色蝴蝶結領下方有一個明顯的紅色 V 字，這記號也能在梵谷的其他自畫像中找得到，這紅 V 象徵什麼呢？一般畫家們在簽名時大都簽自己的姓，然而梵谷的作風卻不一樣，他總簽上自己的名字，一來，他長久與家人們相處得並不融洽，被視為是「梵谷」家族中一匹「走失的黑羊」；二來，他也想給觀眾一種親切的感覺，因此最後以「文生」（Vincent）自稱，筆者猜測這個紅 V 代表的是他的「名」，闡述了一段不為人知與極度隱痛的故事。

▌眼睛充紅的悲情

　　經常被拿來討論的〈藝術家的自畫像〉（圖6），是梵谷在巴黎作的最後一張自我肖像，他握住畫盤與畫筆，站在畫架前。在此，他拋棄之前大塊粗略的筆觸，採用秀拉（George-Pierre Seurat）與席涅克（Paul Signac）的細緻點描（pointillist）畫風，他在一封信中描述了這件作品背後的意義：

在這兒表現一個自我的概念，是我在鏡中看到自己，畫出來的樣子……一張粉灰的臉，綠色的眼睛、灰燼的髮色、充滿皺紋的前額與嘴緣，整個臉，像木頭一樣僵硬，鬍子畫的很紅，看起來像是被人遺棄後產生憂傷的模樣，儘管如此，有豐滿的嘴唇，也身穿農人的粗糙藍麻布上衣。在畫盤上，有檸檬黃、朱紅、孔雀石綠、鈷藍。總之，盤上除了象徵鬍子的菊色以外，全都是我系列的顏色……。妳可以說，這張畫隱喻了某種東西，譬如：死亡的臉。

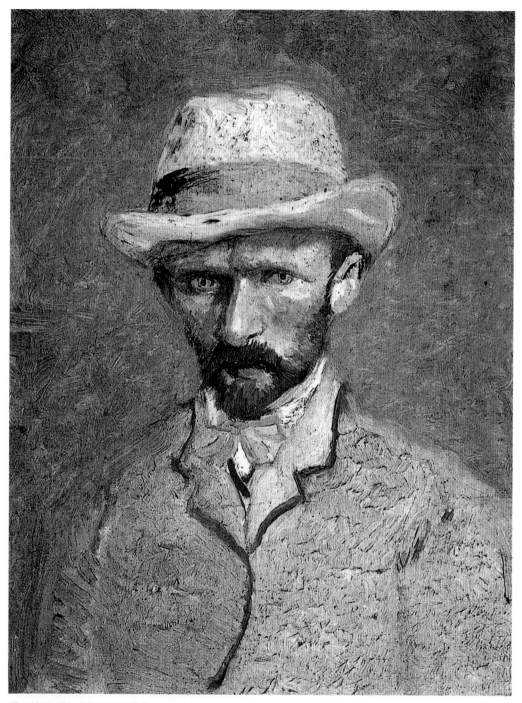

圖5 梵谷 戴灰色氈帽的自畫像 1887年 油彩、紙板 19×14 cm 梵谷美術館（阿姆斯特丹）

圖6　梵谷　藝術家的自畫像　1888年　油彩、畫布　65.5×50.5 cm　梵谷美術館（阿姆斯特丹）

盤上的色彩與拼湊方式，都表現了梵谷的美學邏輯與觀念，他全身上下都由這些鮮艷的原色調與柔和的次色調組合成的，然而，他卻稱這是一張「死亡的臉」。若仔細觀看他的眼緣與眼角，會發現充滿赤紅，就如同藝評家安娜·投特羅婁（Anna Torterolo）將梵谷的眼睛譬喻成波特萊爾在《惡之華》的開場白：「你們，虛偽的讀者，是我的兄弟、我的朋友。」他眼裡的「真誠」，直盯著我們這一群「虛偽」的觀眾，眼睛的充紅，朵微血的意象，令人燃起同情之心，自然的為他落下淚來。根據西奧的妻子裘·梵谷──鮑格（Jo van Gogh-Bonger）描述，在所有自畫像中這張最像梵谷。

▋亮黃的歸屬

梵谷的〈向日葵〉、〈夜咖啡館〉與其他畫裡的麥田、稻草推、睡、椅子、星星、月亮等，都含有高濃度的鮮黃。過去畫礦工、農夫、妓女時慣用的藍黑調，約在1887年起，開始轉變成光的炫黃。這色調的更換並不代表他對這些人遺忘；相反地，他藉由發光幅射的效果，表達了那靈魂深處的飢渴與胸中的熱情，於是，他發現「黃」的魅力，也因它，梵谷找到了顏色的歸屬，開始了他藝術的第二春。

在1887年的一張〈自畫像〉（圖7），他的臉蛋猶如一朵盛開的向日葵，對抗周遭的一片漆黑，無數的粗短線條以圓環狀散開，空氣中佈滿奇幻的因子，像極了圍繞的光圈。在寫給弟弟的信中，他坦承：

圖7 梵谷 自畫像 1887年 油彩、畫布 46×38 cm 維也納國家美術畫廊

圖8 梵谷 往達拉斯康路上的藝術家 1888年 油彩、畫布 48×44 cm （這幅畫1945年被燒毀）

　　在作品裡，我想要畫一些讓人舒服的東西，就像音樂一樣，……戴上光環，代表不滅的永恆，也可以藉由它，尋找屬於我們顏色的真正光輝與振奮的理由。

　　我總在兩個想法之間掙扎。第一，有關物質的困境，為賺錢奔波，繞啊繞的；第二，就是對顏色的研究。我一直渴望能在那兒發現新的東西，藉由兩個互補顏色的結合、混淆或對峙，與同質調性的神祕律動，來表達兩個愛人的情愫；藉由明亮的光輝，對抗晦暗的

背景，來傳達面容的思想。

　　的確，這張自畫像的黑與黃形成了互補、對峙，傳達物質與精神的抗衡，因兩者的不妥協，廝殺的結果，面容的永恆性就被勾勒了出來。

　　對黃色的情有獨鍾，除了麥田、稻草堆與向日葵帶給他靈感之外，也因高更即時伸出友誼的雙手，他的熱情剎那間又死灰復燃。朋友在大溪地的探險經驗賜予了梵谷新的刺激，他說：「我總相信藝術應該從熱帶環境中創造出來的。」所以他決定搬到阿

爾萊（Arles），一來想逃離巴
黎的繁雜，但最重要的，他想
體驗暖暖的滋味，在那兒他能
盡情享受陽光，找到更多的亮
黃色調，在一張〈往達拉斯康
路上的藝術家〉（圖8），金黃稻
田一片接一片，甚至他手上的
畫板也被染成全黃，為此，他
向母親解釋：「我在畫布上的耕
耘，就如同農夫們在田裡工作
一樣。」對他而言，稻（麥）田
與畫布是合而為一的。

▌最後的救贖

　　他在聖瑞米（St-Rémy）
瘋人院作的〈自畫像〉（圖9），
是為了想祝賀母親70歲生日，
留給她好印象，因而他修掉鬍
鬚，梳整髮型，讓自己看起來
更年輕，也健康多了，沒有曲

圖9　梵谷　自畫像　1889年　油彩、畫布　40×31 cm　私人收藏

捲的波浪，沒有激情的筆觸，線條顯得異常平靜，然而當時卻是他最艱辛難熬、完全
絕望的時刻。不同以往的，這幅畫表現的並非真實，它述說的是一個天大的「謊言」。

　　之後，在他的一張〈繞圈行走的囚犯〉（圖10）裡，在一個僅有四扇窗戶與窄小高

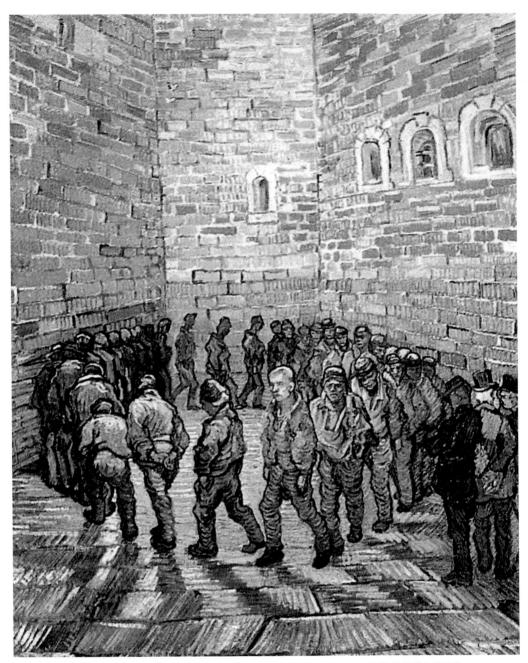

圖10　梵谷　囚犯的運動（或繞圈行走的囚犯）1890年　油彩、畫布　80×64 cm　莫斯科普希金美術館

牆的監獄裡，一群犯人繞圈行走，右側站著三位獄卒，根據一些藝術史家認為，中間那位唯一沒帶帽子，眼睛朝我們方向直視的男子，就是梵谷本人，我們若往左上角看，會發現兩個小小的白色勾形物，看起來很像兩隻飛舞的蝴蝶。在這裡，梵谷怎麼刻畫他當時拘禁在瘋人院裡的心理狀態呢？

自從瘋狂的割下耳垂後，他心理背負極大的罪惡感，當筆者閱讀他的信件，竟發現他在字裡行間已產生了輕生的念頭（雖然他用幽默的語調帶過），這幅〈繞圈行走的囚犯〉的蝴蝶飛舞象徵的是死後的自由與重生，但卻埋下日後自殺的前兆。

圖11　梵谷　聖母抱殉難的耶穌 1889年　油彩、畫布　73×60.5 cm 梵谷美術館（阿姆斯特丹）

〈聖母抱殉難的耶穌〉（圖11）畫中，梵谷把自己畫成受難耶穌的模樣，在此他運用「藝術家與造世主的同體」觀念，跟阿爾布雷特·杜勒一樣，梵谷也認為自己一生在肉體與心理承受的極苦，跟受難耶穌沒有兩樣；這位聖母身上所穿的暗藍衣袍與粗糙的手，代表他早期〈吃蕃薯的人〉畫的模樣，他堅信唯有在貧困人的身上才能看見偉大的情操，找到崇高的宗教救贖。其實，梵谷在藝術裡展現的就是人類的博愛精神啊！

結語

他可算所有「藝術家詛咒」（artiste-maudit）中最悲劇的一位，或許停止呼吸的那一刻，是他人間受難的終止，然而他在世時，活得激情，活得瘋狂，始終保持最強烈的振盪，也因此在他死後，那份博愛的精神喚醒我們，為世間苦難的靈魂點燃一根火柴，掃走人心的貪婪與傲氣，溫暖了整片的大地。

Klimt
浪漫的神祕隱藏
卡斯塔夫・克林姆

奧地利藝術家卡斯塔夫・克林姆一生畫過數千張的情色圖像，從希臘羅馬神話的女神、聖經舊約故事的女主角，到現實中的上流社會婦女、模特兒、村姑、妓女……，為千古至今無數女子留下她們的性感形象，在19與20世紀交接的年代，繼巴黎與柏林，維也納也被納入歐洲三處雅典城之一，克林姆不僅趕上了這一班文化與知性的豪華列車，更成為繪畫界最閃耀的一位巨星。

一向言語遲鈍的克林姆曾說：「我很清楚知道自己不是一個很有趣的人，……當一名藝術家，我唯一能詮釋自己的就是透過繪畫，如果任何人想了解我，應該仔細看我的作品，從那裡就能了解我是誰，我到底想走到怎樣的慾望境界。」從熟識他的人口中描述，克林姆的文字與語言表達能力極弱，他將生活、想法與精力轉向藝術創作上，繪畫等同於他的生命記述，然而他怎麼把自己的形象放在繪畫裡呢？

▌急切的渴望

克林姆出生在包伽登（Baumgarten），父親是一位來自波希米亞農莊的金飾雕刻師，一直想當歌手的母親從未實現她的明星夢，家裡有七個小孩，克林姆排行老二，父親賺的錢難以支撐一家多口的開銷，雖然克林姆日後享有不盡的榮華富貴，童年貧困的情景卻始終謹記在心，也成為他一生的隱痛。

弟弟恩斯特（Ernest）也是一名藝術家，從學校畢業後，兩兄弟合開一家工作室，漸漸地接到像美術館、戲院、大學、私人房子等的案子，裝潢一棟接一棟雄偉的建築物，克林姆在26歲就已榮獲奧匈帝王的獎座。

圖1 克林姆　愛　1895　油彩、畫布　60×44 cm　維也納歷史博物館

恩斯特與芙蘿菊家氏（Flöge）的其中一位女兒結婚，克林姆便跟這家族裡最小的妹妹愛蜜麗（Emilie）相識，當恩斯特與父親相繼過世後，克林姆便肩負起照顧全家的責任。他與愛蜜麗差12歲。成熟的克林姆在新派藝術界有著屹立不搖的地位，對年輕的愛蜜麗來說，他的身分就如父親、大哥哥、老師，除了當愛人，她對他多了一份英雄般的崇敬，他們的情誼就以此種模式延展下來。

在〈愛〉（圖1）裡，克林姆第一件刻畫男女的浪漫愛情，這件作品也使他開始踏入象徵主義的美學，在這幅猶如好萊塢的電影海報中，右側那名男子的身體幾乎都藏在樹叢後面，濃暗的膚色即是他最搶眼的特徵，左側的年輕女子有著一頭蓬鬆的捲髮，一身白色的洋裝，側臉、額頭、鼻形、下巴與眼睛下緣的憂鬱感，在在都跟愛蜜麗的肖像畫與照片裡的特徵一模一樣。此時的她21歲，一個最美的戀愛年齡，這張畫就在他們認識三年之後完成。由於父親剛去世，她的心靈受傷，急需被人珍愛，一副深邃憂鬱的模樣，在他們初遇的那一刻，她純真與楚楚可憐的模樣就變成他心中的情愛原形。

我們看見她右手緊緊抓住男子的手臂，左手摟住他的脖子，那樣心甘情願等待親吻的一刻，然而，這名騎士男子隱喻的又是誰呢？

克林姆很少作自畫像，但是他一些畫作裡的男子，經常以不同的角度呈現他們的頭部，有時側面，有時低下頭，有時把臉隱藏起來，故作神祕狀，這與他生性害羞的個性相符。他幾近南美洲人的膚色也是另一項明顯特徵，〈愛〉中的男主角呈現了這些部分，藝術家用此種方式隱藏自己的存在。

▍愛情的天堂

1907年，克林姆畫了一幅〈吻〉（圖2），這正方形的畫布上情侶以垂直方向在中間駐立，下方的草地點綴了無數小花，以水平方向伸展，情侶在此象徵人物肖像，草原代表風景畫，這兩種都是他最擅長的繪畫形式，構圖都被他均勻安排的恰到好處，堪稱他最成名的一件作品。

若我們仔細研究這對情人，發現了什麼呢？男與女的個別表現全然不同，左邊男子的頭顱幾乎都背向我們，隱藏大約百分之八、九十的臉，綠葉作為他頭飾，他頸子粗的像似一隻蠻牛，他的衣服是由許多小小的長形方塊，黑、灰、白、銀、金的五色圖案組成，以直筒形式表現他的身體線條，他左手抱住女子的頭，右手觸碰她的左臉頰，從他的臉、頸子、手與深暗的膚色，這些細節清楚的告訴我們，他是一位百分百的雄性男子。現在，我們再將視覺轉移到右邊女子身上，她的頭髮近似紅色，裝飾些

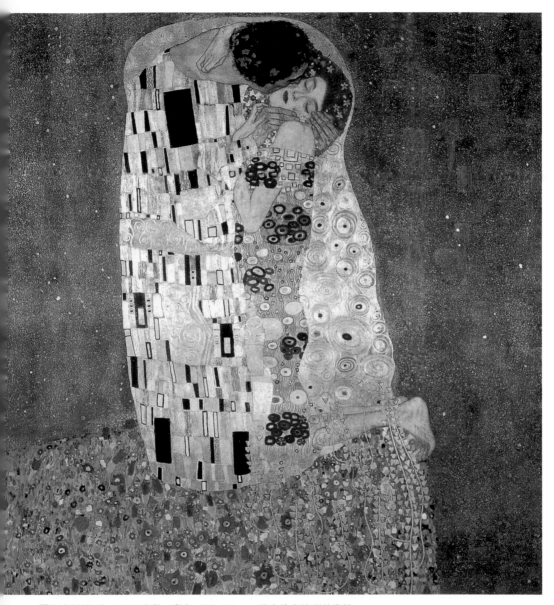

圖2 克林姆 吻 1907 油彩、畫布 180×180 cm 維也納奧地利美術館

許的花朵,她閉起雙眼,暈紅的臉頰,美麗的紅唇曲線,她聳起肩膀,右手攀住情人粗獷的頸子,左手溫柔地觸碰他的右手,她柔軟的身體線條與跪姿,完全表現那即將被親吻時的沉醉與幸福感;另外,還有她那白嫩的膚色與豐富亮眼色彩的圓形或橢圓形組成的衣服樣式。克林姆用抽象符號來表現男女生物性的差異,他用長方形、

暗色、樸素的顏色、挺直站著、粗獷等元素加諸在這男子身上，而用柔性亮眼的紅藍綠、圓形或橢圓形、跪姿來表現女性的陰柔。

在〈吻〉中，情侶之間唯一共通的元素是那渲染的黃金色彩，象徵情人的融合一體，除此之外，藝術家也加入了文藝復興的優雅、埃及美學的凍結感、前拉斐爾派的夢境、拉文納馬賽克的幻想，多重因子的組成，為這幅畫增添了不少的魅力。這兒沒有光影的投射，三度空間感已不復存在，這對男女被一座高塔狀或鐘狀的圈圈包裹起來，地面佈滿花草，整體綻開了一個奇妙的天堂，讓這對情侶盡情的享受彼此。他們跟周圍土咖啡色（代表凡間）完全隔離，最後表現一種無時間，無空間的純然，情人們在滿花滿草的區塊相互擁抱、陶醉，不在乎時空移轉，完全進入忘我的境界。黃金閃閃似乎訴說大地的祝福，在這兒，克林姆傳達世間再也沒有比愛情更美，更永恆的東西了。

有人說〈吻〉的女主角是安黛兒‧布羅荷鮑爾（Adele Bloch-Bauer），也有人猜測是愛蜜麗，到底哪一個才對呢？以下筆者用三個簡略方向解釋：

（1）此女子的頭髮顏色偏紅，臉部較寬，眼睛下緣有藍綠的畫痕，帶有憂鬱感，這些都是愛蜜麗的特徵；

（2）克林姆去世的前一年，將一張以「吻」為主題的圖案作成胸針的設計圖，上面寫著「愛蜜麗」（EMILIE）的字樣，因此，〈吻〉應是為愛蜜麗而作的；

（3）根據友人敘述，愛蜜麗一直將此〈吻〉的重新印刷版本掛在自己房間的牆上。

安黛兒有長形臉與黑色直髮（她的形象可在〈安黛兒‧布羅荷鮑爾肖像畫之一〉（Adele Bloch-Bauer I）與〈安黛兒‧布羅荷鮑爾肖像畫之二〉（Adele Bloch-Bauer II）看的到，由紐約的新藝廊（Neue Galerie）收藏，跟〈吻〉的女子特徵完全不符，因此，愛蜜麗才是畫中的女主角。

克林姆的成長背景一直是他最深的痛，特別他母親與姊妹們都患有精神疾病，時常懷疑自己會不會有病？會不會早死？這些都纏繞他一輩子，異常的人格發展導致他變成一個極為害羞、不多話的人。隱藏自己是他面對人群的策略，這〈吻〉的男主角把頭埋起來，從此線索，藝術家不情願揭露真正面目的企圖很容易察覺得出來。另外，他的好友阿爾富利德‧利希特瓦爾克（Alfred Lichtwark）在1905年描述克林姆：

圖3 克林姆　實現　1905-1909年　為斯托克萊宮（the Palais Stoclet）作的壁畫 奧地利應用博物館（維也納）

健壯結實，體積龐大，運動型的身軀……他粗魯的禮節，猶如年輕農夫那般，給人愉悅的感覺，他黝黑的皮膚，像水手一樣。

〈吻〉中的男主角有粗獷的脖子、巨大的身子、結實健壯的肌肉、深暗的膚色與隱藏的臉，毫無疑問，這些全都屬於克林姆的特徵。

▌情愛的滿足

從1905年開始接下來的四年，克林姆設計斯托克萊宮（the Palais Stoclet）飯廳的

圖4 克林姆 性器官的自畫像 約1900年

三面壁畫，用〈期待〉、〈生命之樹〉與〈實現〉的三個主題方向來創作，在這裡，他繼續延用亮眼的金黃為主色，在〈實現〉（圖3）畫作中，這對男女不像之前的〈愛〉與〈吻〉，男子的龐大身軀，整個背幾乎對著我們，只露出深暗的頸部，他低下頭來整個人都陷入擁抱之中，似乎表現一無反顧的全心依賴，再次，克林姆刻畫他與愛蜜麗的相擁情景，在這裡更傳達他們之間隱藏的一段深厚、難捨難分的情誼。

　　克林姆篤信愛情是人間最美的形式，無關乎道德的善與惡，以新藝術（Art Nouveau）美學作基石，將各種官能感受轉換成一個歡愉的天堂。在現實中，他的情愛生活區分為二：其一，每天會有幾位模特兒留在他的工作室，裸身的四處走動，他沉浸在情色的視覺享樂裡，因而嚴禁朋友與家人在工作期間打擾他。這些模特兒除了是畫中的謬斯，經常也變成愛人，他與她們之間沒有任何的承諾。在1900年的一張〈性器官的自畫像〉（圖4）裡，把自己畫成一具男人的陰莖，象徵強烈的性慾，他一個接一個愛人不斷，真不愧是維也納知名的情聖。

　　在另外的愛情世界裡，存在的只有一個女人——純真的愛蜜麗。她經營一家流行屋，對服飾的收集，設計、剪裁、作模、大都一手扛下，上流的現代派女子們都喜愛她設計的樣式，在經濟與物質上她是獨立的；然而，她在克林姆的心中始終佔有一席重要的地位。他臨終前的最後囑咐：「叫愛蜜麗過來」。她是他一生最想見的人，也是最放心不下的人。

　　以上的兩式愛情在他心裡最暗的角落裡分歧著，他無法割捨。對於前者，來來夫

結語

〈愛〉、〈吻〉與〈實現〉的男子就是克林姆的自畫像，親密的男女，溫暖的擁抱彼此，但還未真的親吻。羅丹1887年的〈吻〉在布魯塞展出時，克林姆也親臨現場，得到不少靈感，然而不同於羅丹坦露的相吻，克林姆刻畫的卻是男女緊緊相擁，即將親吻前的一剎那，預留的想像空間，更加了強情侶之間的情誼深度，讓人回味無窮。

畫裡的神祕隱藏，更表達他對愛蜜麗的那份難以言說的愛情。

Modersohn-Becker
自我實現的慶典
寶拉‧莫德松-貝克

活在一個世紀之前的寶拉‧莫德松-貝克，眼見當時世局改變，先進觀念帶動整個社會的運轉，但正統的藝術學院又不准女孩習畫，該怎麼辦呢？她極力對抗社會的約束，冒著家人的反對與婚姻崩裂的危機，執著地完成了藝術的夢想。她加入杜爾、林布蘭特、梵谷等畫家的自省行列，作了半百以上的自我肖像（包括30多張油畫與20多張繪圖），藉此，她經常問自己：「我是誰？」然而這名德國表現主義派女畫家如何探索她的心路歷程呢？

▌理想與現實的衝突

出生於德勒斯登（Dresden）的莫德松-貝克，在眾多兄弟姊妹中，排行老三，12歲那年全家搬到不來梅（Bremen）。當時工業急遽的擴張，社會焦慮，壓迫感等負面問題逐漸浮現檯面，19世紀末可稱為探討人類靈魂深處的年代。心理分析家佛洛伊德（Sigmund Freud）談的「無意識狀態」（unconscious mind），詩人里爾克（Rainer Maria Rilke）說的「世界的內在」（the interior of the world），易卜生（Henrik Ibsen）在《野鴨》（*Wild Duck*）一書寫的「海的深處」（depths of the sea）等等，莫德松-貝克在現實裡也體會到這接踵而來的襲擊。

她在1893年用炭筆繪製的〈自畫像〉（圖1），那一身

圖1 莫德松-貝克 自畫像 1893年 炭筆 39.7×27.5 cm 私人收藏

教師模樣的裝扮傳達當時的境遇。沒多久前，她還待在姑姑家幾個月，因位居倫敦大城市，順便在那兒學畫，父親去信說服她回家，說：「如果妳真有繪畫天份，我願意栽培妳，我建議先留在德國受訓，以便未來能獨立養活自己。」他期盼女兒生涯規畫中能將繪畫與教職結合一起，當她回到不來梅後寫信給姑姑，坦誠地表明：「強烈的自我是目前得急需面對的難題。」雖然順從父親先做師訓，但反抗與獨立的性格卻在內心裡醞釀，〈自畫像〉中的那雙恍惚、質疑、不確定的神情，說明她在別人期待與自我追求之間所作的掙扎與交戰。

▌不斷運轉的蒸氣活塞

1896至1899年期間，莫德松-貝克在私立柏林女子藝術學校受訓，「十一名畫家群」（Group of the Eleven）剛建立屬於德國的分離派，前衛知性正如火如荼的進行。隨這波新潮流的刺激，她興奮不已，也寫下：「我用全部的熱情工作，常常覺得自己就像一座蒸氣活塞的中空圓筒，險勢急速地往上往下驅動。」她觀察周遭時，猶如海綿一般猛吸，急切納入所有的新知，她也能把多餘的部分丟棄，將充滿生命與血液的因子抽離出來，洋洋灑灑的印落在畫上。

在她1898年作的〈自畫像〉（圖2），露出三分之二的臉龐，銳利的眼光，誇大的鼻子、縮小的嘴、削尖的下巴、稍微蓬亂的紅髮，這刻薄不友善的模樣是經由醜化後的結果，她曾

圖2 莫德松-貝克 自畫像 約1898年 油彩、厚紙板 28.2×23 cm 不萊梅藝術館

經解釋作自畫像的優點：「我對美化人的形象一點興趣也沒有，因此，被我畫的人都惱怒了起來，我把自己在鏡中的樣子描繪下來，至少，我能夠忍受醜化的自己。」莫德松-貝克捨棄美化或理想化的觀念，陳述心靈檢視的過程，充分表現她在柏林時期那般劇

烈的熱情與敏銳的觀察力。

不被了解的孤獨

　　1897年她第一次到沃爾普斯韋德（Worpswede），對村子的寧靜與純樸，以及藝術家們反傳統的印象深刻，從那刻起就跟此地結下了終身之緣。她與這藝術村的歐圖‧莫德松（Otto Modersohn）相戀結婚，與女雕像家可萊如‧魏絲特后芙（Clara Westhoff）、詩人里爾克（Rainer Maria Rilke）、畫家海因里希‧沃格勒（Heinrich Vogeler）、卡爾‧霍普特曼（Carl Hauptmann）……一群知性份子熟識，彼此互稱「一家人」，他們情感之深可見一斑。

　　當她觀察大自然時，一種莫名的宗教感在她心裡油然升起，她經常讚嘆：「我所謂的上帝，是一個充滿精神的世界，我的心靈與它貼近，產生了震驚的狂風暴雨的感受。」這昇華的世界給予她不斷的省思，在一封給弟弟克特（Kurt）的信中，她說：「我與自然的親密關係使我執著『自然主義』是唯一能走的路。」他用精準與實際的原則，目睹窮人與農夫們毫無修飾的簡單，採取側面或正面的角度刻畫人物，她有意把圖像的人物與觀眾的距離拉開，呈現一種只能遠觀不能褻玩的尊嚴感。

　　她的改變逐漸讓旁人越來越難了解她，當時向妹妹蜜麗（Milly）作了一段告白：「我現在經歷一個很奇特的時期，或許是我短暫生命裡最嚴肅的階段……，妳將會越來越無法贊同我的做法，但無論如何，我只能隨目標往前走，不能回頭……，我所做的一切都依據自己的想法，出自我的肌膚、我的心。」一張在1898至1899年間用粉筆與炭筆作的〈自畫像〉（圖3），那雙銳利的眼光拒

圖3　莫德松-貝克 自畫像 1898-1899年 紅色粉筆與炭筆　27.1×22.6 cm　Graphisches Kabinett Wolfgang Werner KG, Bremen（不來梅）

人於千里之外,除了闡述繪畫風格的轉變,我們也可探出她那鐵石般的堅決與勇氣。

▎在巴黎拾回自信

1900年,莫德松-貝克在巴黎待上半年,除了接受藝術學院的短期訓練,也經常看畫展、逛博物、拜訪藝術家、摹仿羅浮宮的藝術品等等,這些都成為她藝術的激盪,她曾向好友坦誠:「巴黎等於全世界」。

有一天在巴黎,她與好友可萊如走進知名畫商佛拉德(Vollard)的美術館,那兒地上零星地放了些畫作,莫德松-貝克隨手拿起來檢視,她形容「猶如暴風雷雨,是一場深遠的、驚嘆的邂逅。」最後才得知這些都是塞尚的作品,過去,她總吸收心理早已預備好的東西,因此很容易與其他畫家引起共鳴,然而與塞尚的經驗卻不然,她拿掉那層依賴的關係,與這位大師並行前進。了當的說,她的作品毫無他的影子,雖然她獨立的風格卻與塞尚息息相關,但她又與他的觀念對質,因此才產生這樣的效果。

在一張〈有巴黎房屋背景的自畫像〉(圖4)中,頸部以下的衣著與蝴蝶結完全平坦,沒有透視畫

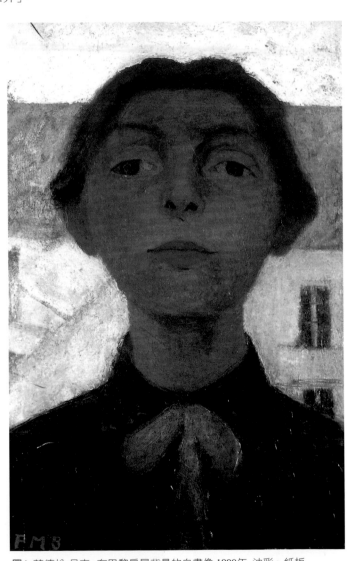

圖4 莫德松-貝克 有巴黎房屋背景的自畫像 1900年 油彩、紙板 38×35.5 cm 私人收藏

圖5　莫德松-貝克　自畫像 1903年
彩色與黑色粉筆　22×20 cm

圖6　莫德松-貝克　拿著山茶花小枝
的自畫像　1907年　油彩、膠彩、厚
紙板　62×30 cm　弗柯望博物館（埃
森）

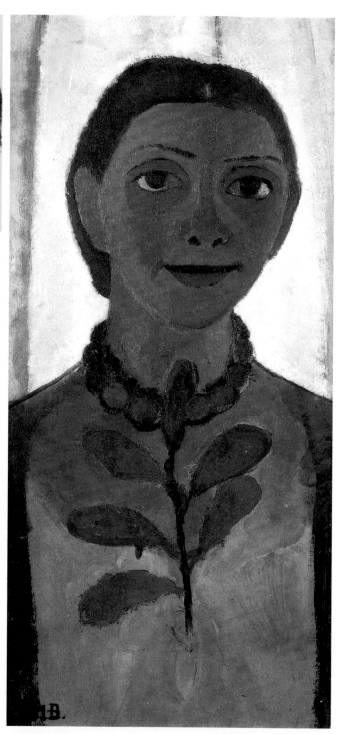

法；相對的，臉蛋則表現清楚
的三度空間，因此這頭部的
鮮活模樣立即吸引我們的焦
點，上揚的下巴，俯視的眼睛
與充滿自信的高傲情態，表
露她那不讓鬚眉的風範！

▍源遠流長的單純

　　婚姻並未鎖住她對藝術
的夢想，那不平靜的因子不
斷敲打她安穩的生活。婚後
兩年她二度到訪巴黎，這次
跟雕刻家羅丹會面，她特別
喜愛他的繪圖與水彩畫。莫
德松-貝克也在羅浮宮觀賞到
埃及古物，感動之餘，下了

一句「最源遠流長的單純」的讚詞，她也用粉筆或炭筆模仿不少的古物品。1903年的一張〈自畫像〉（圖5）強調她此時對筆繪與刻劃臉部的重視，她整齊的髮型，正面與對稱，頗像埃及木乃伊的圖像，她那深邃的眼神，引領我們在無時間、無空間的領域中靜靜的沉思。

她在1907年畫的〈拿著山茶花小枝的自畫像〉（圖6），再次回歸古物的懷想，這色澤、神情與構圖，幾乎跟埃及木乃伊肖像畫沒兩樣，這種遠古的圖像通常當人還活的時候就畫好，準備在死後將它貼裏在木乃伊的表面上，保留臉部的特徵，以便未來能辨識死者。莫德松-貝克想到死亡了嗎？她一直認為活不長是她的宿命，這兒平靜的眼神，闡明她對死亡無懼的態度。

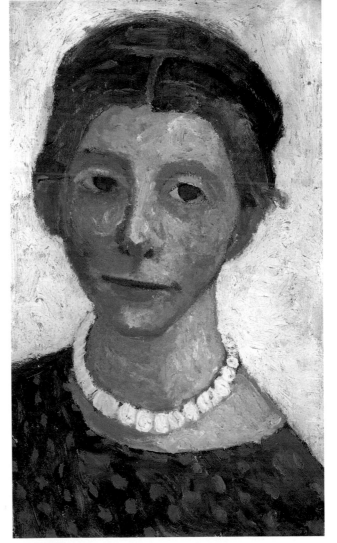

圖7 莫德松-貝克 帶著白珠項鍊的自畫像 1906年 油彩、厚紙板 41.5×26 cm 威斯特法倫州藝術與文化歷史博物館（明斯特）

從窗內往外看

從她第三度的巴黎之旅回來後，特別喜愛把花瓶、甕、壺、盤、碗等陶瓷品帶入畫中，這個時候，她專心琢磨靜物畫，在1906年初創作的〈帶著白珠項鍊的自畫像〉（圖7），色澤、姿態、技巧，以及筆觸都很貼近陶瓷靜物的畫法。

這幅自畫像完成沒多久之前，在1905年冬天，莫德松-貝克與好友可萊如坐在火爐邊取暖，突然間，她拿起泥媒一個接一個往火上扔，眼淚也一行接一行的在臉頰上泛

流，她解釋巴黎對她的重要性，這張自畫像中的那雙焦慮受傷的眼神彷彿有哭過的痕跡，畫緣的框就如一扇窗，傾斜的姿態似乎呈現她在室內往外瞧的模樣，此刻說明她再也耐不住婚姻的束縛，有想逃家的衝動。

▋無限的希望與期待

在她1906年春天作的〈帶著琥珀項鍊的自畫像〉（圖8）中，描寫藝術家在巴黎時的春波蕩漾，藍天綠葉的鮮明背景，幾許點綴的小花，頸子上垂掛一條大琥珀項鍊，裸身加上左傾的頭，多像波提切利（Botticelli）在〈維納斯的誕生〉中愛美女神的姿

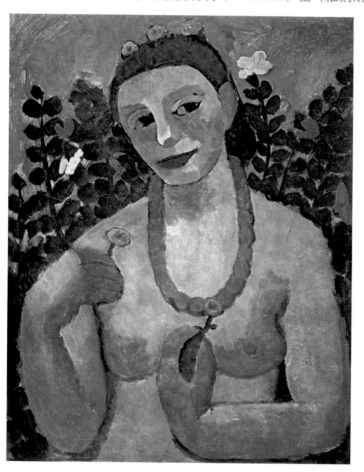

態。漲大的乳頭、嬌媚的眼神、紅潤的嘴唇，這些在在象徵了她離開歐圖（Otto）後重獲自由的快樂。

美國流行雜誌《名利場》（*Vanity Fair*），1991年8月的封面曾刊登黛咪・摩爾（Demi Moore）懷有七個月身孕的裸照，當時造成輿論一片嘩然，其實早在1906年，莫德松-貝克已作過大膽演出。〈結婚六週年的自畫像〉（圖9）可稱她最令人遐想的一張自我肖像，停放於腹部的右手與拉住白衣襟的左手之間，挺著大肚子，那顯

圖8　莫德松-貝克　帶著琥珀項鍊的自畫像 1906年　油彩、紙板　62.2×48.2cm　Ludwig-Roselius Sammlung, Böttcherstrasse, Bremen（不來梅）

圖9　莫德松-貝克　結婚六週年的自畫像 1906年　油彩、膠彩、厚紙板　101.5×70.2 cm　Ludwig-Roselius Sammlung, Böttcherstrasse, Bremen（不來梅，右頁圖）

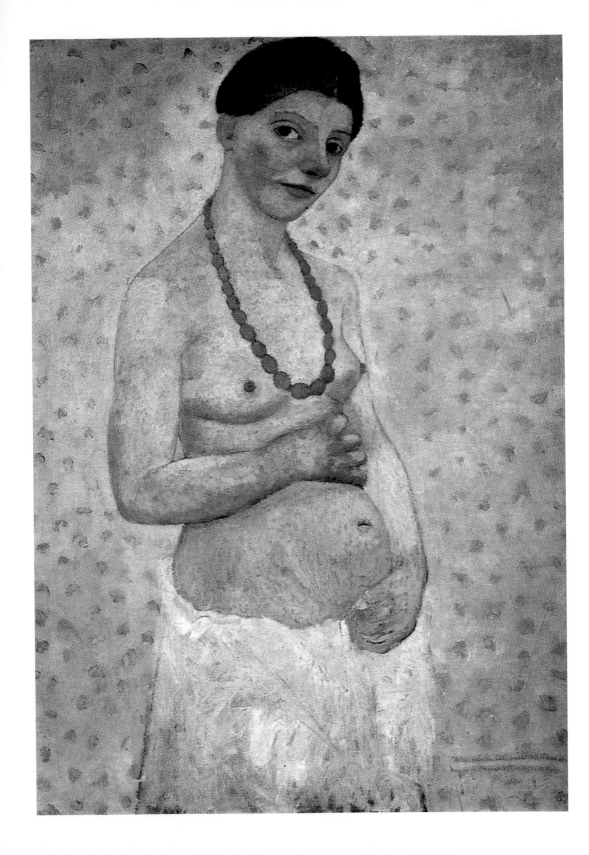

然是懷孕的身子。這樣的形象，不但表現她的原創性，更打破傳統「懷孕不美」的說法，為維納斯的美增添一層迷思。這張是在1906年春夏之際畫的，當時莫德松-貝克還未懷孕，她為何要編造還未發生的事呢？這兒的大肚子有何用意呢？

　　藝術史學家寶芮絲‧貴倪格（Doris Krininger）將此畫詮釋為「莫德松-貝克的自我檢視」，又說：「此探討主題與她的人生思考有關，在藝術家與妻子身份之間搖擺。」另一個專家克莉絲塔‧馬庚‧愛爾查格（Christa Murken—Altrogge）認為：「莫德松-貝克把生小孩與創造新藝術的兩個強烈慾望結合在一塊，懷孕影射了她對自己藝術的未來，演化與希望的期待。」懷孕代表新生命的醞釀，裸身象徵自由的解放，對她而言，在結婚六週年邁入30歲之際，遠離丈夫，

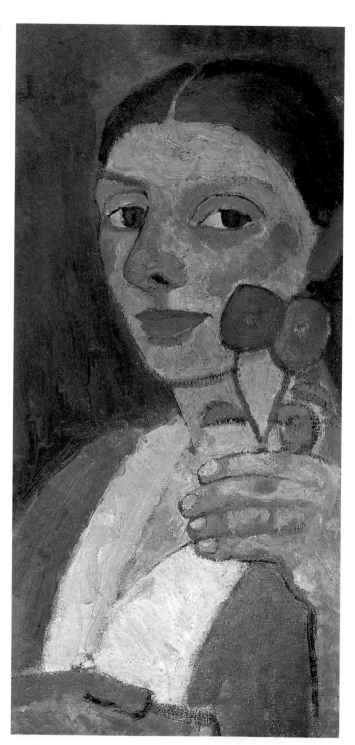

圖10　莫德松-貝克　舉起手中兩朵花的自畫像 1907 油彩、畫布 55×25 cm 私人收藏

不依賴任何人，成為她自我的甦醒。她說：「現在，我跟歐圖分開了，站在舊生活與新生活之間，在新的日子將會碰到什麼事呢？會如何發展呢？每件事都該在此刻發生，不是嗎？」從這段陳述，她的無限期待盡在其中。

安生立命的滿足

經歷幾個月的等待，隨之而來的結果卻難堪失望，1906 年11月她向可萊如提及：「我將回歸過去的日子......，就在今夏，我發覺自己一個人無法獨立生活，除了憂心金錢之外，自我實現也不因自由而更貼近，我想達到某種目標，足以創造自我了解的東西，只有時間能告訴我這勇敢的行徑是否可行，現在，我找到安生立命的處所，專心工作，將永遠待在歐圖的身邊。」

1907 年春天，她終於如願以償的懷孕了，在一張〈舉起手中兩朵花的自畫像〉（圖10），那直視的眼珠訴說了一份堅定，通紅的臉與手上花朵的顏色類似，隱喻著人比花嬌，漂泊的日子已隨她遠去，此刻只有安定與滿足。然而，孩子生下的第十九天，死神就如一縷輕煙，飄飄然的把莫德松-貝克帶走。

結語

從她自畫像裡的各種眼神，都傳遞了不同「自我實現」的訊息，她持續的寫信、寫日記，侃侃而談藝術與心靈深處的焦灼，她說：「我知道自己在世上不會活太久，需要傷感嗎？慶典的絢爛美好是因它維持長久的關係嗎？我的生命就如一場慶典，既短暫，又緊湊。」我想，那短短的生命，就因她散發熱情的強度能量，將身體加速燒盡了吧！

Marc Chagall
自由與愛情的詩集
馬克‧夏卡爾

作家亨利‧米勒（Henry Miller）形容馬克‧夏卡爾是「帶著畫家翅膀的詩人」，夏卡爾不但作畫，也愛寫詩，畫作裡充滿想像的飛翔天使、情侶、牛、雞、花束、時鐘、小提琴家、建築物等，在空中飄啊飄的，他的燃燒朱紅與憂鬱藍，對比的大膽用色，最後呈現出讓人眼睛為之一亮的盛大饗宴！

▊家鄉的深情記憶

　　夏卡爾出生於蘇俄魏泰布斯克（Vitebsk），在那兒渡過他的年少青春，他在1922年撰寫的《我的生命》書中，談到自己在一個哈西德（Hassidic）的猶太家庭裡長大，整個村莊用意第緒語（Yiddish）溝通，童年時雖窮，但四周都充滿愛與幽默，因此他從未有過任何的抱怨。自1907年離家後，對自己的傳統總念念不忘，畫中出現的街道、果菜商店、婚禮、蠟燭、椅子、小提琴手、猶太教祭司、洋蔥形的屋子、大衛之星（Starof David）等等，都是他深情的記憶，日後他坦言：「滋養我藝術的土地是魏泰布斯克」。

　　1907年當時口袋只有27盧幣的他，隻身到聖彼得堡闖天下，然而因他的血統在反猶太的社會裡受盡屈辱，實在難以翻身。但他的繪畫天份，加上雄心壯志與獨立思考的性格，漸漸受到不少貴人的扶持，像擔任藝術學校的校長里歐‧巴思克司特（Léon Baskst）就非常賞識夏卡爾，願收他當學生，並鼓勵他到巴黎發展未來的事業；另外還有一位聲望很高的猶太人馬克西姆‧維納佛（Maxime Vinaver），當時不僅供他住，在財務上也不斷的支助他，使他無後顧之憂。

1910年的《阿波羅》雜誌（*Apollon*）出版他一系列的繪畫作品，他公開對抗保守作風，支持新派的思潮，這情形就像之前的歐洲印象派對學院風格的反擊一樣，這時候，他年輕的活力正要釋放，急需一個自由知性的環境來滋養，巴黎正在向他招手，於是他義無反顧的奔向一個能讓他盡情呼吸的地方。

在他1911年的自畫像〈我與鄉村〉（**圖1**）裡，右側的綠臉，手上戴著星形戒指，握有謎樣的小樹枝，這位就是藝術家本人，他與左側的牛頭兩眼相對，裡面一位村姑正在擠牛奶；一列的黃、紅、

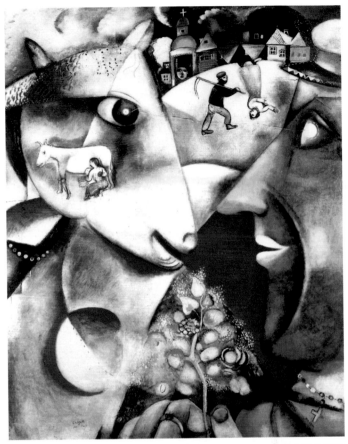

圖1 夏卡爾 我與鄉村 1911年 油彩、畫布 192.1×151.4 cm 紐約現代藝術博物館

綠、橘色房子在上端；藝術家與牛兩眼相對的交接處，有一個正拿鋤頭走路的農夫與跳舞倒掛的女子。從這張畫可以看出，夏卡爾直接受到了綜合立體派與伯特・德勞內（Robert Delaunay）的奧費主義（Orphism）影響，他採用象徵手法，將懷舊與幽默、現實與模糊、理性與感性相互混淆，深刻的描繪他對魏泰布斯克的記憶。

巴黎的光與顏色

1910年抵達巴黎後，他愛上當地的光線、顏色與空氣，同時也與阿波利奈爾（Guillaume Apollinaire）、德洛涅（Delaunay）、勒澤（Fernand Léger）、莫迪利亞尼（Amedeo Modigliani）、蘇丁（Chaim Soutine）等一群藝術家結識，一點也不缺乏知性

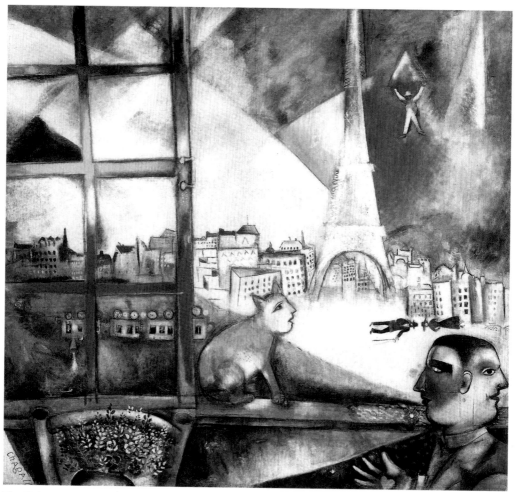

圖2　夏卡爾　從我窗子往外看的巴黎　1913年　油彩、畫布　135.8×141.4 cm　紐約古金漢博物館

的衝擊，整個自由環境讓他創作動力源源不斷。雖然他也受到當時諸如立體派、野獸派、超現實派、未來派等影響，但因不想侷限自己從未正式加入這些前衛藝術運動的行列，他孤獨的性格讓他始終扮演一個「局外人」的角色。

　　在〈從我窗子往外看的巴黎〉（圖2）畫中，有一扇半開半關的窗子，窗外是一大片巴黎市景，我們能立刻辨識到那知名的艾菲爾鐵塔與倒掛的火車，他將自己畫在右下角的位置上，猶如羅馬的真拿士（Janus）雙面神，一半臉看著過去，另一半臉望向未來。畫

圖3 夏卡爾 七根手指的自畫像 1913-1914年 油彩、畫布 128×107 cm 阿姆斯特丹市立美術館（右頁圖）

中夏卡爾右側的臉，正是象徵往回看的懷舊心情，而左側的臉往另一方看，滿臉渲染成紫色，手掌上印有一顆金心，從這裡我們可以體會到，他此刻的心純屬未來的巴黎。

之後他作了一張〈七根手指頭的自畫像〉（圖3），藝術家採用立體派與未來派的手法創作，他一頭捲髮、蝴蝶結領帶、黃背心、西裝、胸花，把自己打扮成花花公子的模樣，他右手執著畫板與畫筆，充滿多彩的顏料，左手在畫布上作出塗抹的姿勢，若仔細端詳，共有七根手指頭，這在「意第緒語」指的是「全速」之意，藉此他想炫耀自己繪畫的成就；左上角有個窗口，外面展示象徵巴黎的艾菲爾鐵塔，右上角浮出一個假像，呈現蘇俄的建築物，訴說著對家鄉的思念之情；在圖的最上方，他用希伯來文寫著「巴黎」與「蘇俄」的字樣，他介於兩者之間，凸顯他夾在中間的掙扎。其實，當這幅畫完成不久後，他回家鄉作一趟探親之旅。

他許多的自畫像集中在1910至1914年間完成，這段日子他焦慮的尋找自我的定位，專注的程度已達到一種自戀的地步，在〈從我窗子往外看的巴黎〉與〈七根手指頭的自畫像〉，我們探知了什麼呢？從一開始對巴黎的愛戀，逐漸的浮現飄飄然的無根之感，充滿自我懷疑的情緒，這段孤獨的探索，正是他自我風格成形的重要時期。

他常拿巴黎的光比喻成自由，巴黎的顏色等於愛情，可見他跟這城市之間的「化學變化」有多強，為此，他舞了起來，在畫中增添了魔法精靈！

▋愛情的滋潤

1914年，他沒有意識到歐洲正面臨戰爭，回家鄉探望親人，沒想到這一去就出不來了，不僅如此，緊接著蘇俄又興起一波流血革命，雖然整個國家處於動亂，但他這時與一名猶太女子蓓拉（Bella Rosenfeld）相戀，婚後倆人始終形影相隨。

蓓拉給他無止境的靈感，成為他繪畫生涯裡最重要的謬斯，他們倆也經常一起出現在藝術家的畫裡，他創作的一系列「愛人」，以顏色區別為粉紅、綠、藍、與灰，共完成4幅，全獻給蓓拉，他們彼此的深情款款，都在此盡灑！

他1915年畫了一張自畫像，叫〈生日〉（圖4），雖然描繪自己的特別日子，但卻以蓓拉為主角，蓓拉在她書寫的《初遇》（*First Encounter*）中，仔細的敘述當天她怎樣用圍巾與花束來裝飾夏卡爾的房間：

今天是你的生日！……不要動，待在你原來的地方。」我手上拿著花束……你整個人已經全神貫注的在作畫上，畫布在你手中顫抖，沾油彩的畫筆，紅、藍、白、黑的顏色飛濺了

出來，你用色彩激流湧進的圍繞我身旁，突然，你把我舉起來，你自己也跳了上來，彷彿房間太小，你延伸到天花板上，你的臉朝向我，我們結合一起，雙雙漂浮在房間中，開始飛翔，我們來到窗戶旁，想要往外飛，外面的天空正在呼喚我們呢！

圖4 夏卡爾 生日 1915年 油彩、畫布 81×100 cm 紐約現代藝術博物館

蓓拉也將這本書獻給夏卡爾，妻子寫作，藝術家作畫，共譜一段33年的甜蜜愛情。

　　1920年，他在莫斯科國家戲院作的壁畫，被人暱稱「夏卡爾的盒子」，一幅接一幅都是他嘔心瀝血之作，但卻遭到無情的抨擊，之後被上級開除，最後淪落到只能為

戰爭的孤兒教畫，他知道若一直待下去將會十分的黯淡，所以決定遠離這個讓人窒息的地方，他說：「我離開蘇俄與政治無關，一切因藝術使然！」他的藝術需要自由的空氣，就像樹需要水一樣，他又再度回到巴黎。

在美國的流亡

第二次世界大戰爆發後，許多歐洲的藝術家與知識分子選擇到美國避難，夏卡爾的猶太身份再度身陷危機，不得不扛著1600公斤的行李，與妻子逃到美國，幾個知名的現代美術館願意給這些流亡藝術家機會，展示他們的創作，這也重新燃起夏卡爾對未來的希望。

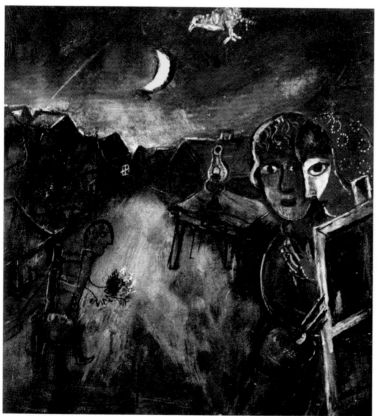

圖5 夏卡爾 克蘭貝利湖 1943年 油彩、畫布 45.5×40.5 cm 私人收藏

待在美國期間，不斷得知猶太人被迫害的消息，聽了叫他心痛，種種的夢魘讓他不得不從事耶穌釘在十字架的圖像創作，代表猶太人遭到殘害，然而此耶穌受難的情景，卻在猶太圈子裡引發極大的爭論，此時他畫的〈克蘭貝利湖〉（圖5），訴說納粹政權對猶太人的迫害，將他那份極度痛苦的心情宣洩出來。

接下來有一件更不幸的事發生，他的愛妻蓓拉在1944年因病菌感染死在醫院裡，留下他一個人，多年陪在他身邊的愛人突然消失了，他說：「在我眼前，每件事物都變成黑色。」對他來說是此生最大的悲慟，整整九個月他的世界缺乏色彩，幾乎無力拿筆

作畫，勉強畫了一幅〈獻給過去〉（圖6），為紀念蓓拉，也感謝她一生的付出。

以上兩幅畫的暗藍色調，表現他那深處的憂鬱與哭泣的靈魂，這都因他所受的創傷使然。我們一般感覺到他畫裡的甜蜜、跳耀、愉悅、夢幻的心情，但他的招牌「夏卡爾藍」背後闡述的卻是全然不同的思緒。

迎接第二春

邁入老年之後作的自畫像，夏卡爾本人還保持年輕小伙子的形象，「青春」是藝術家的渴望，也是他要人們記憶的樣子，譬如在〈夢〉（圖7）裡，他手握畫板與畫筆橫躺在地上，夢想自己與一位身穿白紗的女子相

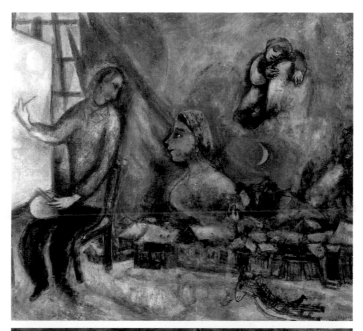

圖6　夏卡爾　獻給過去 1944年　油彩、畫布　71×75.5 cm　私人收藏（上圖）

圖7　夏卡爾　夢 1978年　蛋彩、畫布　65×54 cm　私人收藏（下圖）

圖8 夏卡爾 大衛
1962年 油彩、畫
布 180×98 cm 私
人收藏

依偎，這新娘是他的新任妻子瓦樂蒂娜（Valentina Brodsky），婚後她放棄倫敦的流行事業，全心守候在他的身邊，賜予他無限的愛與幸福，夏卡爾除了繼續畫畫，也開始從事雕塑與陶瓷品的創作，接下不少大案子，像壁畫、彩繪玻璃窗、教堂室內設計、歌劇院舞台與戲服設計等，新的愛情豐富了他的藝術，讓他再次從悲痛中甦醒過來。

他 1962 年畫的〈大衛〉（圖8）呈現了多元素混合的萬花筒，交雜著白、黃、藍、綠、紫紅、朱紅等顏色，也表現過去與現在，悲苦與歡愉，在此藝術家把自己刻畫成以色列的君主大衛，《舊約‧詩篇》的作者（詩人）為掃羅（Saul）歌唱的音樂家，與巨人歌利亞（Goliath）交戰的英雄，他同時扮演幾個重要的角色，他能歌，能文，能武，毫不謙虛的提升自己在傳統猶太的地位，除了強調血統，更期待他的藝術影響力能擴散的更深更遠。

結語

當今蘇俄人、法國人與猶太人彼此相爭夏卡爾是他們的畫家，然而在過去不同時期，這三個國家都曾給予他珍貴的靈感、友情與榮耀，但也都給他不少麻煩，蘇俄共產黨批評他的作品「精神混亂」（納粹說他「墮落」），法國藝評家嫌他的猶太成份過重，以色列人抨擊他畫的受難耶穌跟猶太教相違背。雖然以家鄉為傲，然而每當他的藝術陷入窒息之際，他都努力跑到另一個更自由的天地。為什麼他從魏泰布斯克到聖彼得堡，然後到巴黎，再到美國呢？每一站都留下他尋找新靈感的痕跡，這些說明他一生追求自由的心意永不改變。

長壽的夏卡爾，一生恰似一段 20 世紀的見證史，他目睹西方藝術與社會的變遷，走過歐洲的野獸派、立體派、表現派、達達派與超現實派、蘇俄的構成派與至上主義、美國的抽象藝術、抽象表現與普普藝術；他又經歷歐洲革命的蔓延、兩次世界大戰的苦難、從集中營死裡逃生、流亡美國，也親臨新建立的以色列國。他的存在猶如一隻颶風眼，看盡世間滄海桑田，他卻說：「如果我們無羞愧的用愛情向世界宣示，我們便能在生活上、藝術上，改變每件事情……真正藝術依賴的也就是如此。」最終，他擁抱的還是人間最珍貴的愛情。

Lucio Fontana
永恆存在的姿態標記
盧丘‧封答那

在阿根廷沉寂六年後的1947年3月，盧丘‧封答那終於踏上熱那亞的土地，從那一刻起，他的藝術竟像鳳凰一般死灰復燃，當時他已經48歲。雖然與兩位知名的雕塑家傑克梅第（Alberto Giacometti）和亨利‧摩爾（Henry Moore）屬於同時代，但因為封答那的成就來得很晚，所以被認為是戰後才興起的一位藝術家。他的空間主義（Spazialismo），等同於一場劃時代的藝術革命，然而他鼓吹的觀念藝術到底是怎麼一回事呢？他又如何藉用抽象作品傳達自身的存在呢？

▌苦難引爆的能量

出生於阿根庭的封答那，有位雕塑家的父親路伊基‧封答那（Luigi Fontana），也是他藝術的啟蒙者。6歲那年全家移居到米蘭，第一次世界大戰爆發，他加入戰場，1924年回到布宜諾斯艾利斯（Buenos Aires）幫助父親經營雕塑事業，29歲讀米蘭布雷拉美術學院（the Accademia di Brera），1930年開始他一連串的個展，1934年參與巴黎的抽象創作運動（Abstraction-Création movement），1940年又返回阿根廷，接下來的幾年，把整個精力投注在新藝術思潮的探索，直到1946年他與一群學生共同發表「白色宣言」（Manifesto blanco），從此，空間主義便洋洋灑灑宣示開來。

白色宣言的第一句話說：「此刻，藝術正處於休眠的狀態，沒辦法散發能量，所以我們應該用語言將它表達出來。」他開宗明義強調「能量」的重要性，對他來說，藝術的命題本質就像詩句一樣，需要脈搏的跳動。

在封答那的創作初期，不少藝術家深受立體派的影響，也因此形成一股主流風，

但他卻嗤之以鼻，批判那是人類醜態與
墮落的變形，無韻律感，表現得既呆滯
又僵硬，毫無生氣可言。取而代之的，
他讚頌另一條創作路線，就是從顏色的
明亮到動力的抽象表現，他說道：「因
光與顏色，我相信梵谷；因造型動力，
我相信薄丘尼；因具體抽象，我相信康
丁斯基；因時間與空間，我相信空間主
義者。」這路線匯集的活潑因子，非常
貼近他的藝術理想。

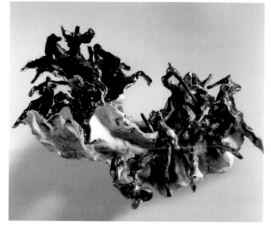

　　從他的陶瓷品，以〈爭戰〉（圖1）
與〈蝴蝶與花朵〉（圖2）為例，顏色的
亮度、線條的波動及難以抑制的激情，
確實受到梵谷的極大影響；這猶如核子
爆炸後出乎意料的結果，多麼像未來派
藝術家薄丘尼鼓吹的鮮活、動力與原創
性；康丁斯基建立的非具像表現主義，
就像這些陶瓷品一樣，給予足夠的空
間，去容納無數的神祕與想像，這些在
在都塑造了封答那的美學語言。

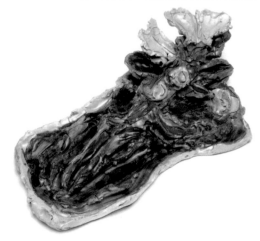

　　這兩件陶瓷作品都由三色組成，像
〈戰爭〉的黃、黑、深棕，〈蝴蝶與
花〉則有黃、藍、深綠，表面上看來很

圖1 封答那 爭戰 1947年 多色陶瓷 18×30×12 cm 私人
收藏（上圖）

圖2 封答那 蝴蝶與花朵 1938年 多色陶瓷 28×50×16.5
cm 私人收藏（下圖）

抽象，然而描繪的卻是活生生的實體，怎麼說呢？活潑的鮮艷色調與深色的沈寂之間
形成對比，融合起來時產生極大的排擠作用，像在抗爭似的，那是面對殘酷的二次大
戰，幾乎要摧毀歐洲，封答那感到無比的痛苦，〈戰爭〉描繪他躺在地上縮身翻滾的
模樣，最主要強調他的錐心刺痛；在〈蝴蝶與花〉他兩手伸展，作出掛在十字架上的
姿態，當時的他正在為美學找出口，苦悶不堪，那無人了解的孤獨就像耶穌受難被處
決一樣的絕望。

　　當被問及何謂藝術的角色，他回答：「藝術沒有必要對社會的、道德的與精神的

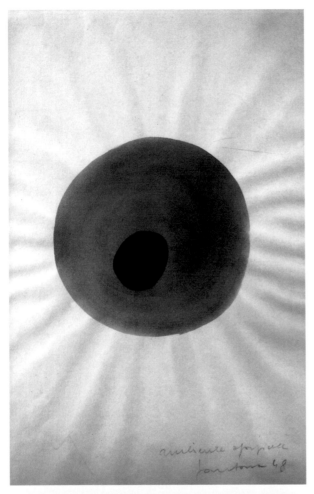

價值負責,持續帶動人類存在的理性活力才是藝術家該扮演的角色。」其實,作品中的「黃」象徵他身為藝術家的角色,引爆的「能量」是他一路走來的純粹信仰。

心靈的路線圖

當傳統的繪畫與雕刻不再滿足他,1948年起開始著手畫了一系列的圓核作品(圖3),這些成為活動空間環境的初步草圖,不久後,他採用紫外線燈管當媒材,在納維禮歐美術館(Galleria del Naviglio)展示出來,1951年他與建築師魯西奧·波德薩瑞(Luciano Baldessari)合作,為第九屆米蘭三年展作入口設計,長達100公尺的霓虹燈管,閃亮的懸繞在空中(圖4),這項「光」的革命打開了新的藝術的表現,說來,這跟巴洛克主義強調的空間活潑性與暗喻效果扯上關係,封答那擁抱此種形式的變革,他燈管的流線走法,不但有音樂的節

圖3 封答那 空間環境 1948年 水彩 紙 38×23 cm(上圖)

圖4 封答那與建築師魯西奧·波德薩瑞合作 第9屆米蘭三年展入口設計 霓虹燈管 1951年 直徑18公尺,長100公尺,光係數6500°封答那基金會(米蘭,下圖)

奏，更有精彩的想像律動。

　　這懸繞在空中的霓虹燈管，就如超限實主義強調的自動性繪畫（automatic drawing）一樣，沒有美學的檢視，也跟鬼神的驅使毫不相干，這也就是安卓‧布魯敦（André Breton）談的「純粹心理的自動性」(pure psychic automatism)，源自於佛洛依德的「潛意識」，除去現實被壓迫的元素，遠離道德與理性的控制，讓自己處在最自由的狀況下來創作，封答那的線性走法並非刻畫他的身體外形，而是他心靈探索的真實，因此這是一幅描繪他「心」（psyche）的自畫像。

　　在空間環境藝術中，除了光，他還運用當時最先進的電視科技作為傳達的媒介，他深信有創造力的人才能將時代最新材料轉換成藝術，因此從繪畫與雕刻的觀念出走，為藝術投下一顆驚人的炸彈。

▋新救世主的誕生

　　「洞」（圖5-7）與「刀劃」（圖8-9）系列，是封答那分別從1949與1959年起的作品，曾幾何時，這些卻成了諷刺漫畫的主題，其中有兩個例子，其一：漁夫們害怕藝術家的鑽洞預謀，會導致沉船的不幸，因此不准他靠近他們的船隻；其二：海灘上豎起的大陽傘上被刮了不少洞，躺在傘下的人身上浮現了像豹紋般的圖樣。一般人認為，他的創作既簡單又快速，只須在媒材上畫幾刀就行了，但這普遍的印象，背後的意涵又是什麼呢？

圖5 封答那 空間觀念 1968年 油彩、畫布 81×65 cm 私人收藏（左圖）

圖6 封答那 空間觀念 1962-1963年 油彩、畫布 33×41 cm（中圖）

圖7 封答那 空間觀念或聖馬克廣場的太陽 1961年 油彩、畫布 150×150 cm 私人收藏（右圖）

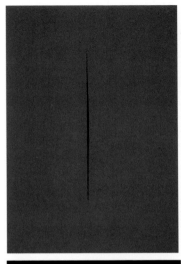

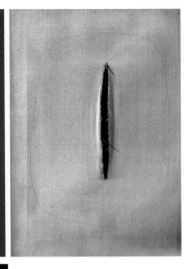

圖8 封答那 空間觀念或等待 1965年 水性漆、畫布、油漆木板 197×147 cm 私人收藏（上左圖）

圖9 封答那 空間觀念 1961年 獻給雕塑家寇斯坦提諾‧尼瓦拉（Costantino Nivola）油彩、混合技術 46×35 cm（上右圖）

圖10 封答那 空間觀念或耶穌 1955-1956年 有機玻璃之下的陶瓷 60×60 cm（下圖）

「洞」與「刀劃」揭露了一種對純然的渴望，封答那說：「人們認為我有破壞性，才把畫布弄個洞，此類說法完全錯誤，我戳洞，是為了想重新發掘，找到那未知次元的宇宙。」他的「宇宙」其實被設置在一個未完成、未成熟，但已存在幻影前的視覺觀念，因此，在他的次元中，無空間畫，無空間雕塑，僅有「藝術的空間概念」。這戳洞與刀劃的表現與巴洛克美學迥然不同，它們都在媒材表層上製作「姿態標記」，就如同16世紀歐洲掀起的宗教改革，新教人士反對偶像崇拜，在聖像上無情的摧殘與破壞，封答那用刀作刮、戳與劃的動作，也就是對抗過去的創作觀念所作的激進反應。

延續「洞」與「刀劃」的概念，他也作了一系列的〈耶穌〉（圖10），這些都成為他糟蹋神像最具體的證明。他推翻傳統的信仰與藝術觀念，因他發現的新語言，原先有形宗教建築竟變成了空殼，新的崇拜領域便取而代之。在這藝術空間之中，封答那設下了全新的祭壇，扮起一個空間主義的宣揚者，更直接了當的說，他將十字架上的耶穌拿掉，把自己架在上面，創造另一個神性角色，這位全新的救世主也就是封答那自己。

臨終前，他談起：「這空間觀念並非烏托邦的理想天堂，但卻在人類演化的過程中注定會發生。」這段話觸及到「姿態」的解讀，空間觀念在藝術發展裡，並非是最終的目地，藝評家瑞內透‧迷洛可（Renato Miracco）更

在〈跟命題本質相遇〉（Encounters with Matter）一文裡直中要害，說道：「透過神祕與哲學實體與全心的感性所衍繹的變像，封答那企圖克服多中心主義（polycentrism）與多種觀點，達到時間與空間共存的境地。」

▌時間點上的存在

面對藝術永恆性的難題，他也談到：

藝術是永恆的，就像完美的姿態一樣，持續存在於人的精神裡……但是，永恆並非代表不死。藝術不可能不死，它或許能維持一年甚至一千年，但總有一天，物質部分會消失，然而姿態卻永遠長存……直到現在，藝術家們有意無意的，把永恆與不死混為一談，為了維繫藝術的長久性，在藝術形式中嘗試找尋最恰當的材質，最後，有意識或無意識的，他們都變成命題本質之下的犧牲者……，老實說，我們對能否維繫多久一點興趣也沒有，因為，我們深信一旦姿態定了下來，毫無疑問的，那就是永恆。

他又說：「我的藝術僅屬於當代……，我的空間環境觀念是時代下的藝術邏輯結論，也就是藉由手段形成的藝術演化。」他認為藝術品不可能不死，人的創作等於當代的價值，他宣揚的觀念不僅掀起藝術的一大革命，更為自己在當下的時間點上找到定位！

1966年的威尼斯雙年展，在橢圓形展覽空間之中，他只掛上一件作品，那是有切痕表層的白色畫布，他解釋：「重要的觀念，僅僅一個刀劃就夠了。」這一刀痕跡說盡了封答那的全心全力，是他最洗鍊，也是最純粹的姿態標記！

結語

毫無疑問的，封答那是一位觀念創新、掌握物質、想像自由的能手，對他來說，紙上的畫與雕刻的石頭不再有任何意義，他探索一種未知，一種純然，物質與藝術未完成的思考與表現，他的創作過程就像仰望天空的星星，我們看到的不是此刻的景象，而是藉光速旅行幾千萬年後的影像。

他用色調形成的推擠，述說自己難以釋放的痛苦；霓虹燈管的繞行線條成為一張他最深沉的心靈地圖，在「洞」、「刀劃」與「耶穌」的系列作品，他推翻舊有的美學信仰，取而代之的將自己提升到神性的地位，無論哪一件作品，封答那表現的空間觀念，都是他「永恆存在」的證明。

Dalí
横掃現代藝術的無能
薩維多‧達利

童年時代，薩維多‧達利想當廚師，沒多久又想做拿破崙，然而野心隨著年齡增長逐漸壯大，最後他自信地宣佈：「現在，我只想做達利。」

　　每天一早起床，達利用狂喜的情緒不斷叫喊自己的名字，想著當日要如何做自己！大家總覺得他愛搞怪，他的繪畫、寫作、攝影、電影製作、雕像、家具設計、無數的瘋狂點子，若一不小心就會掉進他設下的迷宮，昏頭轉向而不知如何是好。筆者藉用達利的自畫像來釐清他藝術生命的線索，看看他是如何完成「自己」的夢想呢？

▎煽情的凹凸岩石

　　達利出生在西班牙的加泰隆尼亞（Catalonia），他不論對當地吃的、聽的、聞的、看的、感覺的，都引以為傲，這特點也浮現在他的創作之中，充滿著感官享樂，像知名的「軟鐘」或其他「軟物」，隱喻的就是他品嚐軟起司那瞬間的喜悅；在他1941年畫的〈軟自畫像與炒培根〉（圖1），添上了他招牌的「硬」Y形枴杖，撐住這「軟」趴趴的身體。

　　從克魯斯角（Cape Creus）到伊斯塔悌德（Estartit）沿岸，自然賦予的肉身般線條，黃橘色調的岩石與陽光，變成他畫裡一而三，

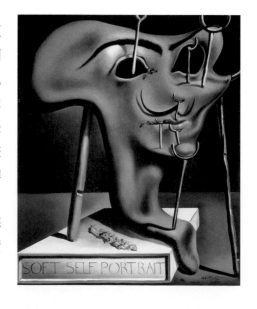

圖1　達利　軟自畫像與炒培根 1941年　油彩、畫布　61.3×50.8 cm　私人收藏（左頁圖）

圖2　達利　自畫像　約1921年　畫布、油彩　52×45 cm　私人收藏（上圖）

再而三出現的景象，譬如他1921年的〈自畫像〉(圖2)中，左側的海水沿岸猶如人的裸體線條，右上角的串串葡萄，黃、橘、鮮亮的顏色散佈各處，達利的扭轉性感與俊俏姿態，多具煽情的觸感呢！

克魯斯角的凹凸岩石是影響達利藝術最深的因子，他曾說：「這些岩石呈現無數複雜與不規則的表層，將世間所有的影像涵蓋在內，每個細節，都能觀察到它們持續的變形，從遠古以來，這地區的漁夫們就不斷地將經歷過的豐功偉業集聚起來，像駱駝、老鷹、出家人、死去的女人、獅子的頭⋯⋯都曾在此洗禮，最後殘留滲入在岩石之中，在那恆久的偽裝下，我發現自然的謙虛，就像賀拉力特斯(Heralitus)曾說『自然喜歡將自己藏起來』⋯⋯我冥想那些沉靜的岩石，卻有淺在的『騷動』跡象，我愛上它們思考的樣子──有顛倒、分裂、假裝、模擬兩可，即使在奇幻的霧與夢境裡，都難以觀察得到呢！」對達利，家鄉岩石的多變賦予了妄想變形的原則，因此，他自創了「批判妄想症」(critical-paranoiac method)的繪畫風格。

▎潛意識的探索

在達利心中，當律師的父親代表高高在上的權威，因此又愛又怕的心理油然而生。在他畫的〈威廉‧鐵爾的謎〉(圖3)中，達利誠實的表白：「威廉‧鐵爾代表我的父親，在他肩上的那個小孩就是我，看起來像一顆蘋果，但卻是一片未煮的肉，他正計

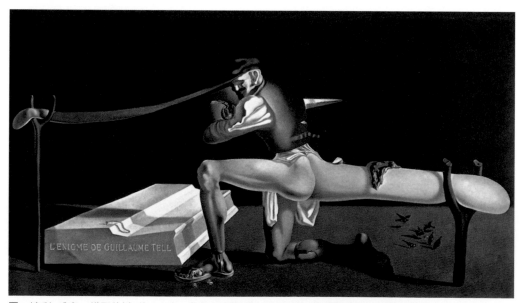

圖3 達利 威廉‧鐵爾的謎 約1933年 畫布、油彩 201.5×346 cm 當代美術館（斯德哥爾摩）

畫要把我吃掉呢！」在成長過程中，達利總想辦法突破桎梏，就像佛洛伊德描述的：「對抗父親的威嚴，能超越過來的人就是英雄。」

　　與他同名的哥哥在出生後不久就離開人間，母親始終惦念在心，雖然達利從小被寵得像小霸王一樣，但他卻十分清楚自己在母親心目中的地位僅擺第二位，因此，極力爭寵的心態延續他的一生。在他1929年創作的〈慾望之謎──我的母親，我的母親，我的母親〉（圖4），佔滿中央的黃色巨物象徵母親的子宮，焦慮的達利軟趴趴的躺在左下角，右上端是代表情愛慾望的小獅頭，整件作品描繪呱呱落地的達利飢渴媽媽的那份愛。

圖4　達利　慾望之謎──我的母親，我的母親，我的母親　1929年　畫布、油彩　110×150.7 cm　現代美術館（慕尼黑）

　　達利曾說：「我與哥哥，猶如兩滴水，彼此很像，他是我最初始的版本。」年近六十時他畫了一張〈我已故哥哥的肖像〉（圖5），哥哥永遠年輕的形象一直在達利心中揮之不去，這是依據自己年輕時的模樣畫成，他用紅色圓點代表著血緣關係，右下角一群武裝士兵反應了敵對的情緒，這是藝術家與兄長之間既親密又相對的複雜心理。

　　1929年，達利邀請幾位超現實的核心分子到卡塔奎斯（Cadaqués）渡假，詩人愛呂雅（Paul Éluard）帶著妻子卡拉（Gala）一同前往，達利便瘋狂的愛上卡拉。在他寫的《達利的神祕生活》（*The Secret Life of Salvador Dalí*）一書中，說道：「卡拉注定是我的格拉蒂娃（Gradiva）。」根據德國作家曾森（Wilhelm Jensen）的虛構小說，佛洛伊德在1907年寫下《曾森的〈格拉蒂娃〉的幻覺與夢》（*Delusion and Dream in Jensen's Gradiva*），分析男主角的夢境，這位遠古的女子形象變成潛意識裡的愛情，幫助男子解除心理的焦慮與痛苦。卡拉在達利心中扮演的就是這樣的「治療」角色。

勇氣與叛逆的因子

　　達利一生幾個重要轉捩點，憑的就是他體內串流的兩種不平靜的因子：叛逆與勇氣。

　　（1）在馬德里藝術學校求學期間，他經常抱怨教學品質差，有一次，三位主考教

授詢問他在畫什麼，他回應：「拉斐爾」，當他被要求解釋畫的內容，他卻挑釁這群智力與知識平庸的教授：「我實在無法跟你們解釋，因為我對拉斐爾的了解比你們三個加起來還要多。」不難想像，他立即遭到學校開除的命運。一張他的〈有拉斐爾頸子的自畫像〉（圖6），這粗寬、拉長、扭曲的脖子，顯出高傲自信的模樣，猶如拉斐爾的〈賓多‧阿爾多維禔〉（Bindo Altoviti）肖像那樣瀟灑。

（2）達利狂烈愛上已婚的卡拉，讓父親火冒三丈，把他逐出家門。隨後他用照片蒙太奇的手法創作

圖5　達利　我已故哥哥的肖像畫 1963年 畫布、油彩 175×175 cm　私人收藏

了〈卡拉與達利〉（圖7），右側（導演Luis Buñuel 拍的）是達利剪掉頭髮，變成光頭的樣子，左側（達利拍的）是卡拉坐在岩石上快樂的情景，他將兩個影像湊在一塊兒，作為與卡拉永世結盟，與家人斷絕關係的重大宣誓。

（3）在超現實圈內混沒幾年，他畫的〈威廉‧鐵爾的謎〉引起軒然大波，若細看畫中的人物，其實這是一張列寧的臉啊！這群左翼分子執意認為達利在嘲弄他們的精神領袖。安卓‧布列東（André Breton）視此畫為「反革命行動」，他們在1934年開了審判會將「無政治」思想的達利驅除出境。達利對他們激進的反傳統、反宗教、反道德的政治理念起了反感，認為這群原先鼓吹自由的知識分子已演變成另一種形式的霸權，並諷刺他們的思想是「一雙過時的破鞋」。

（4）他與比他年長23歲的畢卡索有一段擦肩而過的因緣，在學生時代，他曾用立體派與拼貼技巧作實驗，一張〈立體派自畫像〉（圖8）就是其中例子，但他的風

圖6　達利　拉斐爾頸子的自畫像 1920-1921年　畫布、油彩　41.5×53 cm　卡拉與薩維多‧達利基金會，菲格拉斯（右頁上圖）

圖7　達利　卡拉與達利 1931年　照相蒙太奇（右頁左下圖）

圖8　達利　立體派自畫像 1923年　卡紙、樹膠水彩畫顏料與拼貼 104.9×74.2 cm　達利戲劇博物館（菲格拉斯，右頁右下圖）

格比較貼近勃拉克（Braque）的作風。當畢卡索與其他超現實藝術家採用非洲面具與工藝品時，達利卻在《牛頭怪》（*Minotaure*）雜誌，撰寫文章鼓吹歐洲的新藝術（Art Nouveau），當時他創作了〈非洲印象〉（圖9）與〈怪物的發明〉（圖10）兩件作品：前面這張，身陷非洲的達利坐在畫架旁，伸出手，掙扎難堪的情態表示他的強烈拒絕；後面這幅描繪烽火連天的西班牙內戰，正無情的破壞傳統，中間帶上怪物頭飾的女子醜陋至極，左下角的達利與卡拉愉悅的欣賞眼前的文藝復興雕像，他反對畢卡索的殘暴與撕解的創作方式，藉這兩幅畫，藝術家提出他最嚴正的抗議。

▌愛與情色的遐想

　　達利曾說：「卡拉於我，就像弗娜瑞納（La Fornarina）對拉斐爾一樣重要。」〈偉大的自慰者〉（圖11）是他為卡拉畫的第一件作品，佔滿畫面的岩石狀物體代表達利本

圖9 達利 非洲印象 1938年 畫布、油彩 91.5×117.5 cm 波滿斯・范・貝尼根博物館（鹿特丹，左頁上圖）

圖10 達利 怪物的發明 1937年 畫布、油彩 51.2×78.5 cm 芝加哥藝術中心（左頁下圖）

圖11 達利 偉大的自慰者 約1929年 畫布、油彩 110×150 cm 國立瑞內索菲亞美術館（馬德里，上圖）

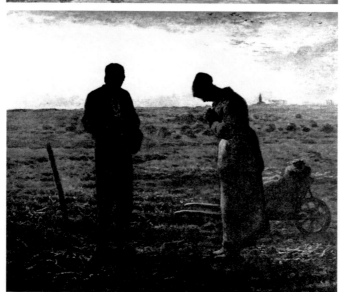

人，一隻漸漸被螞蟻侵蝕的蚱蜢暗示他內心的焦慮，右側出現卡拉美麗的側身，她正陶醉的親吻達利的陽具，胸前盛開的百合花說明他已被卡拉的激情拯救了起來。另一張他1932年畫的〈性感的幻象〉（圖12），右下角穿上水手裝的小男童也是達立本人，他手上拿著一朵下垂的百合花，象徵眼前的醜陋身軀，難以引發性慾，因而無法刺激他的勃起。

藝術家用視幻覺寫實影像（trompe-l'œil）手法作了這兩幅畫，描繪他的浪漫與驚嚇的夢境，圖像的精準度猶如相片，就如他在1973年解釋的：「我將非理性部分具體化，呈現的超精緻影像，也就是手畫的彩色照片。」達利

圖12 達利 性感的幻象 1932年 畫布、油彩 18×14 cm 卡拉與薩維多‧達利基金會，菲格拉斯（上圖）

圖13 米勒 晚禱 1859年 畫布、油彩 55.5×66 cm 羅浮宮（巴黎，下圖）

圖14 達利 情侶，頭充滿著雲 1936年 木板、油彩 男92.5×69.5 cm，女82.5×62.5 cm 貝尼根博物館（鹿特丹）

先進1/4個世紀的發明，讓美國照相寫實主義者尊奉他為守護神。

達利在1933年的著作《米勒晚禱的悲劇迷思》（*Mythe tragique de l'Angelus de Millet*，1963年才出版）闡述米勒的〈晚禱〉（圖13）一作對他的啟發，〈晚禱〉描繪一對男女聽見遠方教堂鐘聲響起，便低下頭禱告，這麼虔誠的一幅畫，但在達利的眼底卻有另類的解讀。他認為這害羞的男子正用帽子遮住他勃起的陽具（一旁立起的鋤頭），合掌的女子在節制的外表下卻隱藏性的狂喜（背後推車手把暗示外開的雙腿）。藝術家用這對男女的輪廓製作了〈情侶，頭充滿著雲〉（圖14）組畫，告知他與卡拉的愛情就像〈晚禱〉的男女一樣激情。

美國現象的預測

美國的自由讓達利盡情發揮長才，1943年他畫下〈美國的韻文：宇宙運動員〉（圖15），這作品構圖分為上下區塊，上方有一座塔，塔壁上懸掛著時鐘及下垂的非洲大陸，背後一片黯淡；在下方，坐在左側的裸身男子拿著一根長棒，表示達利正在作測量評估，右側的紅與藍這位人物，缺頭缺手的身軀猶如充氣娃娃，他的乳房懸吊可口

可樂瓶，滴流下一大灘的深色汁液，旁邊身穿白衣的男子背對我們，肩上卻蹦出一個小黑人。

達利眼中的美國是怎樣一回事呢？

（1）身穿白衣者用手臂遮住頭，顯出羞愧狀；氣勢高昂的黑人仰著頭，玩弄手中的球體，當時藝術家已嗅到了美國即將面臨「政治正確」的襲擊，白人漸漸走向自我摧殘的地步，其實在半世紀前他早就做了準確的預言。

（2）根據達利的說法，這灘深色液體代表「點」的意像，他進一步解釋：「資訊的片段象徵事物的不延續性，無數資訊聚起來的『點』也就造成今日的普普藝術。」可樂瓶溢流下來的就是普普文化的產物，將美國人吸乾，最後像填充娃娃般失去自主，一副沒有靈魂的樣子，達利是第一位將流行物帶入畫裡的藝術家，比安迪・沃荷（Andy Warhol）的可樂罐頭還早二十年，算來，他是名副其實的美國普普藝術（Pop Art）的祖師爺啊！

圖15　達利　美國的韻文：宇宙運動員　1943年　畫布、油彩 116.8×78.7 cm 卡拉與薩維多・達利基金會，菲格拉斯

▍與巴洛克的前世今生

1974年的〈自畫像〉（圖16），達利把自己的前端畫成克魯斯角岩石的形狀，後端

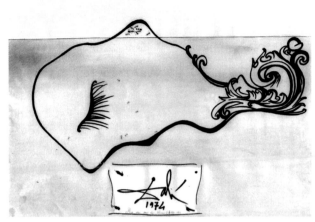

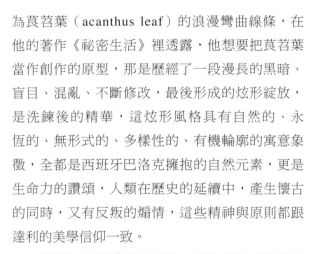

圖16 達利 冰山素描 1974年 墨汁、水彩 50.8×65.4 cm 薩維多‧達利博物館（上左圖）

圖17 達利 從維拉茲奎斯到達利 1971年 （右三圖）

為莨苕葉（acanthus leaf）的浪漫彎曲線條，在他的著作《祕密生活》裡透露，他想要把莨苕葉當作創作的原型，那是歷經了一段漫長的黑暗、盲目、混亂、不斷修改，最後形成的炫形綻放，是洗鍊後的精華，這炫形風格具有自然的、永恆的、無形式的、多樣性的、有機輪廓的寓意象徵，全都是西班牙巴洛克擁抱的自然元素，更是生命力的讚頌，人類在歷史的延續中，產生懷古的同時，又有反叛的煽情，這些精神與原則都跟達利的美學信仰一致。

　　達利也使用「照片拼貼」手法製作〈從維拉斯蓋茲到達利〉（圖17），上中下三張並列，頭一張是畫家維拉斯蓋茲的自畫像（從〈宮女〉擷取），中間是達利與維拉斯蓋茲的合成圖，下方是達利本人，他的「翹鬍子」是從這位17世紀的大師身上學到的，達利想傳達他們在藝術上前世今生的

關係。

謀殺現代藝術

米羅（Miró）曾向達利吐露他看不慣激進派藝術家的作品，認為那些創作像「瘟疫」一樣，又說：「我想要暗殺畫。」達利聽了之後，心有戚戚焉寫下「我與米羅留著相同的血液」這樣一段話。

在〈裸身的達利〉（圖18）中，藝術家全裸的跪在海底，凝視右側的教堂建築及那散落下來的球體分子，對於這些漂浮粒子，達利表示：「視覺上，我拿掉了物質化部分，然後添入精神性的元素，最後再建構藝術的能量。」他的靈感來自於16世紀安尼‧布魯（Ayne Bru）的〈聖庫庫法的殉教〉（The Martyrdom of Saint Cucufa），右下角躺著一隻沉睡的狗，象徵對傳統的效忠，藉由這所謂的「能量」之旅，將藝術與傳統作美的聯繫，達到了最純淨的喜悅與高潮。

他1948年寫道：「這是一個藝術墮落、平庸、糞便的年代。」接下來又說：「我想拯救現代藝術。」不像米羅採用的「暗殺」，達利一身精湛的繪畫技巧與迷狂的想像力，足以「謀殺」現代藝術。

結語

他擁抱家鄉那凹凸岩石的多變情態，堅信佛洛伊德的潛意識論說，反抗那不可理喻的權威，對美國境內的文化省思，如火純青的藝術教養，以及妻子卡拉的愛情救贖——這些都是他藝術生命的跳動脈搏，引領他橫掃現代藝術的無能。

他實現了年少時的夢想，成為一名徹頭徹尾的「達利」，不是嗎？

圖18 達利 裸身達利 1954年 畫布、油彩 61×46 cm 私人收藏（左頁圖）

Frida Kahlo

為人生演出最激情的一檔戲
芙烈達·卡蘿

芙烈達·卡蘿一生共畫了55幅自畫像，刻畫的全都是她自身的病痛、無子女的苦處、左翼的革命行動及與迪耶哥·里維拉（Diego Rivera）的愛情起伏，也探索她那極度熱誠與生命悲壯交織的生命史。

卡蘿在1938年畫的〈我在水裡看見的事物〉（圖1）（以下用〈水裡〉簡稱），白色的部分象徵浴缸，一雙腿淹沒在水底，半滿的水面上浮現許多大小不同的景象。她用高度的繪畫語言，表達親身的經歷與心理的印染，她一生的縮影全盡在此，因此，以這張自畫像揭開序幕，一一攤開她在四十七年短暫生命中，如何為人間演出最激情的一檔戲。

圖1 卡蘿 我在水裡看見的事物 1938年 油彩、畫布 91×70.5 cm
巴黎私人收藏

▌從哪裡來

　　此〈水裡〉右下方，一叢熱帶樹葉
群背後有一對身穿黑白衣服的男女，是
卡蘿雙親的肖像畫，取自她1936年畫的
〈我的祖父母、雙親與我〉（圖2），在
這兒，藝術家闡述她從哪裡來，光著身
體的小女孩站在父母的下方，雙腳踏立
在「藍屋」（現改為卡蘿博物館）的庭
院，此為她出生與死亡的地點，小小的
花花草草，在〈水裡〉卻變成巨大的樹
叢，根莖長長的蔓延，強調她與土地有
著根深蒂固的關係，在其他不少畫裡，
她經常也用植物與土壤作陪襯，訴說藝
術家對墨西哥的緊密關連。

▌難忍病痛

　　在〈水裡〉畫中，水面伸出一雙塗
上紅指甲油的腳，其中右腳指有明顯的
傷痕與血跡。罹患小兒麻痺的她，纖細
的右腿，對她造成的心理傷害極深，這
就是為什麼她總穿長裙的原因，愛美的
她總喜愛用妝飾品來裝扮自己，希望藉
此能移轉他人的視線，專注在她美的部
分；之後，更不幸的，她在1925年搭
公車時發生車禍，造成脊椎、鎖骨、肋
骨、右腿、右腳嚴重的斷裂，使她右腳
更雪上加霜，雖然往後進行無數次的開
刀，都無法痊癒，直到1953年（離世
的前一年），醫生切除她右膝以下的小
腿，在日記裡，她畫下斷肢的小腿，上

圖2　卡蘿　我的祖父母、雙親與我　1936年　油彩、蛋
彩、金屬　30.7×34.5 cm　現代藝術博物館（紐約，上圖）

圖3　卡蘿　日記一頁　1953年　芙烈達・卡蘿博物館（墨
西哥，下圖）

面長有枯竭的枝條（圖3），真實的坦露這份
難以承受的痛苦。

▌難捨愛情

〈水裡〉的左側，有一具漏水的貝殼，讓人聯
想到她1944年畫的〈迪耶哥與芙烈達〉（圖4），
這是藝術家為丈夫58歲生日創作的雙肖像，他
們1929年結婚（1922年相遇），大她21歲的迪
耶哥是位有名的壁畫家，婚後各自都有其他的
戀情，〈水裡〉的漏洞貝殼讓水不斷的湧出來，
說明他們之間無法承滿的愛情，儘管如此，不論
他在生活、知性、藝術、政治，都對她影響極深，這
作品象徵他們難以割捨的情誼，如海的誓言一般永
不改變。

圖4 卡蘿 迪耶哥與芙烈達 1929～1944年 油彩、貝殼畫框 26×18.5 cm 墨西哥私人收藏

▌反美情緒

〈水裡〉的右測有一塊島嶼，火山爆發衝出了大廈與煙火，一旁的大樹，上端躺
著一隻腹部朝上的大鳥，她1932年作的〈站在墨西哥與美國邊界的自畫像〉（圖5）告
知了這段緣由，當時住在底特律的她很思念家鄉，在寫給友人李歐‧艾婁舍醫師（Dr
Leo Eloesser）的信中，她說：

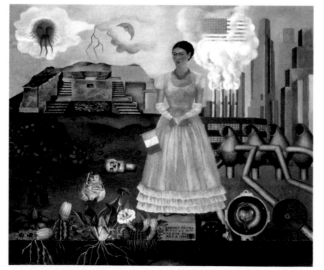

「我對這兒的上流社會人士與有錢人很反感，我曾目睹成千上萬貧窮的人沒食物吃、沒地方睡，真叫人印像深刻，窮苦的人死於饑荒，富裕的人卻一天到晚參加豪華聚會……，雖然對美國的工業發展感興趣，

圖5 卡蘿 站在墨西哥與美國邊界的自畫像 1932年 油彩、金屬 31×35 cm 紐約私人收藏

但又發現美國人缺乏感性，毫無品味，他們彷彿住在雞寮裡，既髒亂又不舒服，房子簡直像烤麵包機一樣。」這段話就如〈站在墨西哥與美國邊界的自畫像〉所描繪的：右側佈滿高樓大廈，與工業革命的烏煙瘴氣，燻嗆了美國國旗，各式的金屬機械看起來很科技，但每樣都冰冷無情；在左側，象徵日夜的太陽與月亮，照耀雄偉的古建築，花果的生長，生與死的延續，土地充滿了生命的溫暖與再生，藝術家手握墨西哥國旗，宣稱她擁抱家鄉的一切。在〈水裡〉，火山爆發迸出來的煙火污染了象徵進步的美國大樓，樹與鳥代表墨西哥大地的自然呼吸，這份抒發的情緒與她1930年後在美國居留四年的經驗有關。

▌慾望追尋

一直渴望當母親的卡蘿，1932年夏天再次流產，那時住進醫院十三天，這短短的時日她用鉛筆紀錄這段「酷刑」，出院以後完成了〈亨利·佛德醫院〉（圖6），畫中藝術家裸身躺在一張覆蓋白褥的床上，邊緣寫著：「亨利·佛德醫院，底特律」，身下沾滿血液，她手握六條紅線（臍帶），連接到六個跟性慾、懷孕、流產相關的不同事物

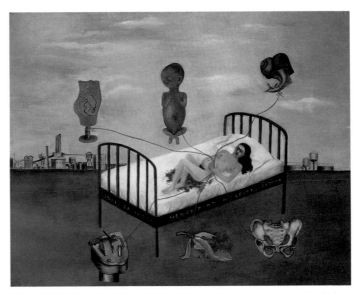

圖6 卡蘿 亨利·佛德醫院 1932年 油彩、金屬 30.5×38 cm 墨西哥私人收藏

上，各有各的象徵，包括蝸牛（性與活力），嬰兒（已死的男嬰），橘粉的腹與臀（懷孕所在），蒸氣消毒機（移除病菌），蘭花（性慾與情緒）與盆骨與子宮（器官損壞造成流產），就連生小孩的慾望也被剝奪，那種椎心泣血之苦，從這裡一目了然。

她也將這樣相連的線運用在〈水裡〉，分佈在畫的中央，線繩從水中女孩的頸子連到大石岩上，再接到右側島嶼的小尖岩石，線繩也與另一邊的男子（戴上面具，讓人無法辨識臉的長像）相繫，多種的昆蟲在相連的繩上走動，象徵藝術家的蠢蠢性慾，

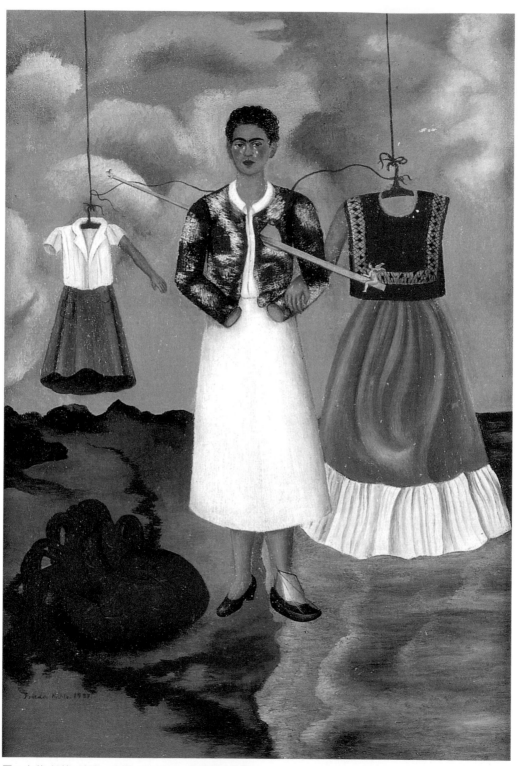

圖7 卡蘿 記憶 油彩、金屬 40×28 cm 巴黎私人收藏

據說1937年當蘇俄革命家托洛茨（Trotsky，史達林的頭號敵人）在「藍屋」暫居時，他倆產生一段戀情；1938年她在紐約首次個展相當成功，不久後又與攝影家尼可拉斯・繆列（Nicklas Muray）發生愛戀，接踵而來事件讓她嘗試到事業更上一層樓與外遇刺激的滋味，自我的慾望追尋，人生的轉折從此打開，這「相連的線」代表的就是慾望的牽扯。

▌難堪記憶

卡蘿對迪耶哥與她妹妹的偷情始終無法忘懷，當她右腳開刀正急切等待丈夫的安慰時，竟發現這段不倫；為此，她創作了〈記憶〉（圖7），她的「無手」代表無人扶助，她的眼淚說明了絕望，她的心臟掉落在地上，大量滴流的血液氾濫成河，此心之大，可見她那難堪的痛苦有多強烈啊！掛在兩旁的衣衫竟然伸出了手扶持軟弱的她，反看〈水裡〉的左下角有一件漂浮的洋裝，這與〈記憶〉右側的衣裳是同一件，那是印地安的提華拿服飾（Tehuana），更是迪耶哥最喜愛的樣式，她思念他，渴望他的撫慰，在這裡傳達的多貼切！

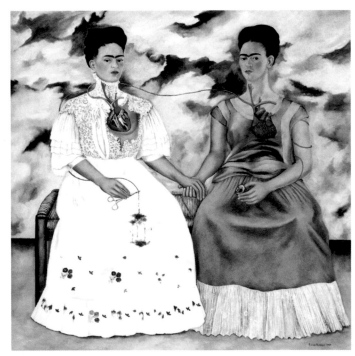

圖8 卡蘿 兩個芙烈達・卡蘿 1939年 油彩、畫布 173.5×173 cm 現代藝術博物館（墨西哥）

▌開始獨立

她滴流的血液也出現在〈水裡〉的金屬圈與右腳指之間，這又與迪耶哥有關，他們的關係在1939年瀕臨難以挽回的地步，婚姻也就此決裂，她的〈兩個芙烈達・卡蘿〉（圖8）闡述的便是離婚後的心情，兩張一模一樣的臉，右側的手握著迪耶哥童年的小照，她的心跳與血液充沛有活力，反看左側，她拿起剪刀切除過

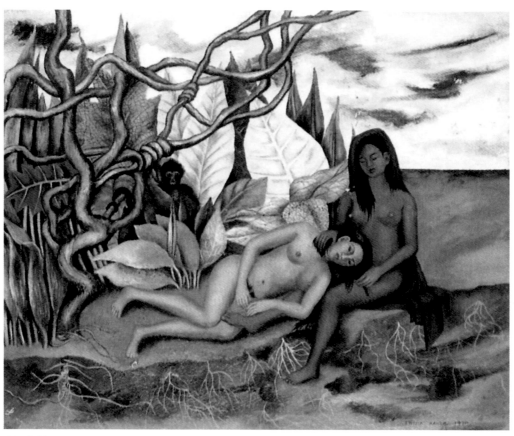

圖9　卡蘿　森林裡的兩名裸女　1939年　油彩、金屬　25×30.5 cm　私人收藏

去，最後剩下無血，無心跳，無氣息，像走到人生終點一般。

　　在〈水裡〉的右下角，床上坐躺兩名裸身女子，這景象與她1939年畫的〈森林裡的兩名裸女〉（圖9）很類似，這裡她誠實的揭露自己也有同性戀傾向，有趣的是，迪耶哥從不反對妻子這樣的戀情。離婚後，陷入孤獨的她將所有心思投注在繪畫上，獨立養活自己，寂寞歲月使她變得更自信成熟，藝術亦然，當一年後她與迪耶哥再度重逢，他們變得不再依賴彼此，卡蘿的藝術聲望也越來越高。就在同時。她開始寫日記抒發心靈深處的苦與樂，這些日記也成為今日研究她藝術美學最重要的依據。

▋死亡慶典

　　〈水裡〉的右側有一座小山，上端坐著一具骷髏骨，這與歐洲傳統畫的「虛幻」（vanitas）主題無關，倒是與墨西哥每年11月2日的亡者節息息相關，宴桌得預備好各

式各樣的菜色，祭拜往生的人，大家吃著骷髏頭糖，整個是以慶典形式展開的，死亡代表生命與再生的開始，在她的〈思考死亡〉（圖10）畫中，額頭上畫印一只骷髏頭，對她而言，此為通往另

條不同生命之途徑，值得一提的是，在現實裡，她睡覺的床板上就掛有一具完整的骷髏骨，提醒她每日的新生。

「活著」是她的渴望，雖然辛苦卻活得很勇敢、很燦爛，甚至1954年時她感染嚴重的肺炎，卻違背醫師的勸說，在生命垂危之際還加入群眾為北美入侵瓜地馬拉示威的抗議，終於身體再也撐不住，沒多久就走了。

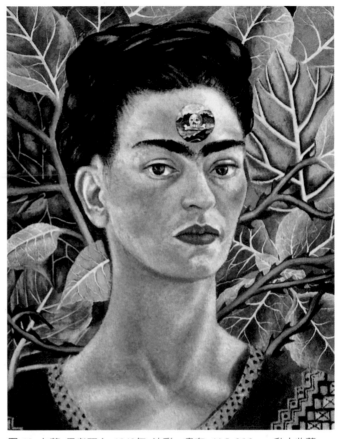

圖 10 卡蘿 思考死亡 1943年 油彩、畫布 44.5×36.3 cm 私人收藏

結語

當被人稱作超現實畫派的傳人時，卡蘿極力的反駁：「我從不畫夢，我畫的是自己的現實。」她在自畫像裡，把創傷一五一十的表現出來，我們再也找不到比她作品更寫實的東西了。這張〈我在水裡看見的事物〉畫她躺在浴缸裡凝視自己的雙腳，生命的滄桑一頁頁浮現眼前，不論多苦多痛，她用盡每一分能量，每一度熱情，去愛、去感受、去奉獻，從有聲喊到無聲，從有淚哭到無淚，找尋一個烏托邦的理想，始終未變。

Sher-Gil
東西方融合後最美的極致
愛瑪麗塔‧雪吉爾

被冠上「印度的芙烈達‧卡蘿」的愛瑪麗塔‧雪吉爾，正值生命最美的年齡28歲時，因一場大病，死神凶狠地將她奪走。短暫的生命，雪吉爾卻留下近160幅作品，將傳統的印度藝術帶至另一個新的境界，環繞一圈光環的她成為印度最響亮的第一位現代女畫家。隨後她的傳奇故事，也激發印裔英籍的薩爾曼‧魯西迪（Salman Rushdie）在1995年寫下一部動人的小說《摩爾人的最後嘆息》（*The Moor's Last Sigh*）。

出生於布達佩斯的雪吉爾在一個有深度文化的環境中長大，父親是錫克教（Sikh）學者，母親是匈牙利的歌劇演唱家，童年大都在歐洲渡過，15歲那年，熱愛藝術的叔叔爾文‧巴克台（Ervin Baktay）得知姪女有繪畫天份，建議她應該觀察真人來作畫，遵照叔叔的建言，雪吉

圖1 雪吉爾 畫架前的自畫像 1930年 畫布、油彩 90×63.5 cm 新德里國立現代藝術館

爾以身邊的僕人作模特兒，從這些下階層人物的體現，也在日後成為纏繞她一生揮之不去的形象，多年之後她坦誠因叔叔的引領，繪畫技巧才得以進步神速。最後她踏上巴黎，在當時藝術最活躍的學府——國立美術學院（Ecole Nationale des Beaux Arts）追求她的繪畫夢想，1930年作的〈畫架前的自畫像〉（圖1）裡，她一付清湯掛麵的模樣，

左手壓著畫布，右手拿著碳筆，眼睛瞪向前方，可看出她觀察自己的專注與認真。

▋手足相爭的情結

雪吉爾排行老大，底下還有一個妹妹叫印地拉（Indira），她們一同長大，手足之間卻有難以言說的嫌隙，據其姪子維文·山達倫（Vivan Sundaram）揭露，她曾向父母親聲嘶力竭地抱怨：「我知道你們比較疼妹妹，一點也不關心我，只因為我患斜視，長得不夠漂亮。」雖經過開刀，情況改善不少，但她心底的陰影總跟隨她一輩子。另外，姊妹倆人都接受古典音樂的訓練，雪吉爾仰慕貝多芬的恆心與意志力，有事沒事就拿貝多芬跟妹妹鍾愛的蕭邦一

圖2 雪吉爾 睡眠 1932年 畫布、油彩 112.5×79 cm 新德里國立現代藝術館

較長短，甚至挑釁：「妳信仰的蕭邦太虛弱。」從這句話，反應出她們之間明顯的性格差異，重要的，讓我們了解她的浪漫情懷與錐心的隱痛。

藝評家阿爾斯塔·斯克（Alstair Spook）說道：「特別在女體上，雪吉爾找到了主題，藉此訴諸美感。」在她作的一系列裸女畫中，〈睡眠〉（圖2）堪稱是最煽情、最具代表性的一張，這性感的曲線，對角的斜躺，手臂慵懶的伸展在頭邊，身體略呈塊狀分佈，這些特徵讓人馬上聯想到莫迪利亞尼描繪的裸女，這是雪吉爾待在巴黎期間受到這位大師影響的緣故。

在〈睡眠〉這幅畫裡，藝術家刻畫女子裸睡的模樣，她手上握有一條繡龍圖案的

粉紅色絲巾，這龍的線性走法與女子躺臥的對角線姿態，婀娜多姿的曲線，搭配得恰到好處，肉慾的晃盪如此一般！若仔細端詳，她的臉不朝向觀眾，看得出是一種被動、不情願的姿態，頸部以上是依據妹妹印地拉的情態畫出來的，然而，裸身躺在床上，那份坦然的結實感是一種主動、有性格的展現，這部分全然屬於藝術家的。這一上一下的區別，把她與妹妹的手足情誼與偶而對立的關係，刻畫得淋漓盡致啊！

▌西方的自由與叛逆

　　待在法國五年期間，雪吉爾投入多種的實驗創作，漸漸意識到自己特有的異國風情與青春活力，1932年的覺醒之初，她作了一張〈自畫像〉（圖3），在這裡，她加深膚色，將身材刻畫得健美豐腴，她用西方人的眼光看自己，強調她那花朵般綻放的甜美笑容、蓬鬆的黑色長髮、混血的臉部輪廓與聰明自信的模樣，無論走到哪裡，人們對她的迷戀之情油然而生，我們也感受到她那波希米亞的生活情調，西方世界帶來的自由、快樂，盡情釋放她的青春，全身上下展現她該有的美與力結合的烏托邦。

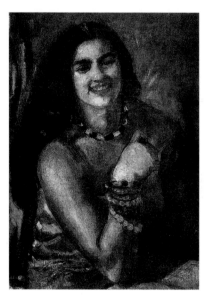

圖3 雪吉爾 自畫像 1932年 畫布、油彩
新德里國立現代藝術館

　　雪吉爾鍾愛匈牙利的前衛詩人安卓．埃迪（Endre Ady）與畫家伊斯特凡．叔尼（Istvan Szony），前者的詩句融入馬札兒（Magyar）的傳統，也結合歐洲的新思潮，充滿恐懼、孤獨、死亡與時間飛逝的意像，字裡行間也傳達大城市加諸居民的一種壓力浮躁及憂心，並宣告人對歷史應有的責任。後者是民粹學派（populist school）畫風的領袖，他在創作中添入了獨特的濃綠色調，結合簡單與樸素的因子，將勞動的農夫理想化，想像人與自然共存的田園生活。雪吉爾的多情善感與擁抱大自然的情懷，在在都受到埃迪與叔尼兩位大師的影響匪淺。

　　父母要求她遵照傳統的禮俗做一名相夫教子的乖順女子，然而生性反叛的她卻違

圖4 雪吉爾 大溪地的自畫像 1934年 畫布、油彩 90×56 cm 家族收藏（右頁圖）

背他們的心願，也不顧親友的反對，1938年7月獨自回到匈牙利，在眾多追求者中選擇了真正了解她的表哥費克特‧伊根（Victor Egan），在這段不被祝福的婚姻裡，他們倆卻過著神仙式的恩愛生活。

▍東方的古老與謙遜

她1934年完成的〈大溪地的自畫像〉（圖4），顯然受到高更畫大溪地女子的影響，這張自我肖像跟她之前畫的風格很不一樣，呈現的與西方美學無關，添加的卻是一份東方文化的沉思，她3/4角度的上身裸體，雙眼直盯左側，似乎在呆想什麼，又不經意的陷入迷失，身後浮現模糊的陰影，看起來很像一名身穿外套的男子站立在那兒，若仔細觀察，背景是一幅橘紅色調的中國畫，一家之主的男子閒情逸致的盤坐上端，圍繞一旁的仕女站在下端，雪吉爾恍了神，我們不盡要問，她到底在想什麼呢？在巴黎，無憂慮的享受波希米亞的生活，回到印度滋味將會如何呢？男女在社會裡扮演的角色，女性的身體自覺，回歸東方的臆想，這些都成為她當下的思緒啊！

決定接觸東方文化前，她寫下：「急切回歸印度的慾望開始纏繞著我，一種莫名的感覺在前方引領。」她又加上一句：「歐洲屬於畢卡索、馬諦斯、勃拉克及其他一些藝術家，那麼印度呢？僅屬於我的。」可見她當時的雄心壯志。1934年回到西姆拉（Shimla）後，她拒絕像別人一樣持著觀光客的心態，投入全部的感情觀察印度的鄉村生活，特別把焦點放在像說故事的人、騎駱駝的人、村民、幼童新娘等卑微人物的身上。這些貧困與壓迫的社會結構足以讓人刺痛，但展現的美學深度卻很驚人，因此，她將「無窮的耐心與謙遜的影像」轉移到紙上，存留起來。

在印度期間，她也受到當地傳統的

圖5 雪吉爾 童孩新娘 1936年 畫布、油彩

啟發，像阿占達（Ajanta）壁畫、南印度廢墟、蒙兀兒（Mughal）袖珍畫，以及巴索利（Basohli）學派繪畫，有一次跟父親作知性對談時她表示：「阿占達的壁畫與德內利博物館（Musée Guimet）的小件雕像品簡直比整個西方的文藝復興更有價值呢！」曾接受西方洗禮的她，對印度擁有一份無限的尊重與愛慕之情。

雅秀妲・達兒米亞（Yashoda Dalmia）在她2007年出版的《愛瑪麗塔・雪吉爾：一生》（*Amrita Sher-Gil : A Life*）裡，談道：愛瑪麗塔從小就很嚴肅，也相當害羞，10歲起便開始寫日記，這成為她抒發思緒的唯一管道。在12歲那年，看到一位即將出嫁的小女童靜靜的坐在角落，她形容就像一只「無助的玩具」，然而十年後，當再次看見到類似的小女童，她改變過去的批判語調，說道：「精緻曲線的紅唇，猶如正落下的玫瑰花蕾……美麗水汪汪的深色眼睛」，取而代之的，她用正面的態度傳達這些小新娘勇於面對生活的壓迫，不再低頭委屈，盡管卑微，卻閃爍著晶瑩剔透的人性光芒，雪吉爾在〈童孩新娘〉裡（圖5），用她的身體作媒介訴說故事，為千千萬萬的女童們作美好的詮釋。

結語

知名的英國作家馬爾科姆・蒙格瑞奇（Malcolm Muggeridge）曾與她有一段愛戀，他坦言：「能量與性慾的釋放是她主要的繪畫引擎……，作品中刻畫的事物、動物及顏色，都是她肉慾世界延展的生命展現。」這是西方世界所鼓勵的創作原則；但她奔流的東方血液讓她找到了一種特殊的情感，如雪吉爾闡述的，在腐蝕的生活下，「外表醜陋」的窮人卻藏有一份「莫名的美」，印度本土根深蒂固的階級觀念讓她理解何謂宿命，對欣然承受苦難的這群人，她畫下他們黯淡的悲情時，卻多賦予一層美麗的尊嚴與希望，或許對他們都過於奢求，對她呢？卻是自然流暢的激情與感動吧！

這份獨特的熱情與溫暖的體現，只因東西方了解的透徹，愛瑪麗塔・雪吉爾作到了極致！

Pollock
情緒奔放的揮灑
傑克森‧帕洛克

傑克森‧帕洛克是美國抽象表現主義（abstract expressionism）畫家，以「潑漆」創作著稱，1956年《時代雜誌》為他冠上「滴灑手傑克」（Jack the Dripper）的名號，2006年底，他的〈5號，1948年〉（圖1）畫作以1億4350萬美金成交，創下當時有史以來拍賣最昂貴的記錄。

　　帕洛克拋開西方傳統在畫架上直立作畫的方式，將紙張、畫布或板子鋪放地上，正當內心狂野吶喊之際，他也開始在空間裡舞了起來，上身有時往前伸展，有時倒退，偶爾兩腿交叉，一下踏進，一下跳出，腳時而向左，時而向右移動等精彩的姿態，他的畫筆無須碰觸紙、布、板等媒材表層，僅藉由漆的自由潑灑、涓滴、流動，他的動力軌跡，情緒表達與美學節奏，最後全都在畫布上留下驚人的印記。

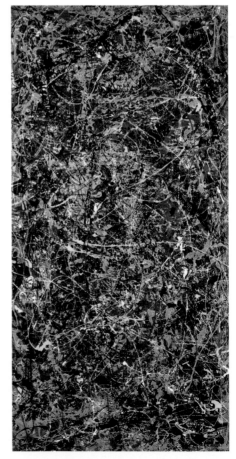

圖1　帕洛克　5號，1948年　1948　油彩、琺瑯、鋁粉漆、纖維板　243.8×121.9 cm　私人收藏

▋曠野的英雄

　　帕洛克曾被畫家佛蘭茲・克林（Franz Kline）描繪成「像一隻跑到邊界之外的牧羊犬，很孤獨」，他結合「動物性的活力」與「某種情節的脆弱」兩種異端性格，這樣的人物經常出現在1950年代的美國電影，像《慾望街車》（*A Streetcar Named Desire*）的史丹利（Stanley Kowalski），《養子不教誰之過》（Rebel without a Cause）的吉姆（Jim Stark）等明顯例子，他們通常出生於中下階層家庭，一副冷酷，難以逗笑的模樣，吊兒啷噹的站姿，染卜煙癮、酗酒的習性，快車超速的行駛……，以及其他个按社會規則出牌的性格。我們不盡自問，這些特徵原型到底從哪兒來的呢？

　　1944年仲夏，知名作家田納西・威廉斯（Tennessee Williams）與一群朋友相約渡假，裡面也包括帕洛克與李・恪蕊絲妮（Lee Krasner）這對夫妻。這場聚會，畫家原始粗獷與熱情燃燒養成的性格震驚了威廉斯，驅使他寫下了一本聳動的劇作，伊里亞・卡儻（Elia Kazan）改編後，成功地在1951年拍攝出家喻戶曉的電影《慾望街車》，幾年後，威廉斯對帕洛克興趣濃厚依然，又寫下《東京飯店的酒吧》（*In the Bar of a Tokyo Hotel*），他寫道：

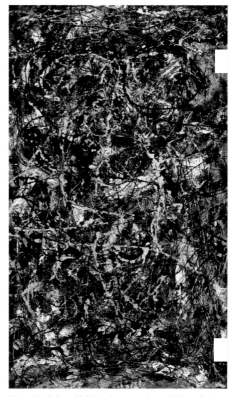

馬克瘋了……黑暗中，他像火山爆發似的，在畫布上，歷經種種……滴涓、躍越、吸嚥、沾墊，濃度飽和，幾道刮痕，橫豁潑灑，擾亂切割，各色顏料的線痕與堆積，在在展現英雄般的驚人耐力。

　　故事裡的男主角「馬克」影射的就是帕洛克，他在威廉斯筆下成為一個新時代英雄。黑的極端，夠深沉，從無底的漩渦之中迸裂出各色的激情火花，畫家的野性全表現在他的「潑漆」上，除了〈5號，1948年〉，還有〈整整五噚〉（圖2），〈北斗七星的反射〉（圖3），〈15號，1948〉（圖4），〈綠銀〉（圖5），〈煉金術〉

圖2　帕洛克　整整五噚　1947年　油彩、畫布、指甲、膠粘材料、釦子、鑰、硬幣等　129.2×76.5 cm　現代藝術博物館（紐約）

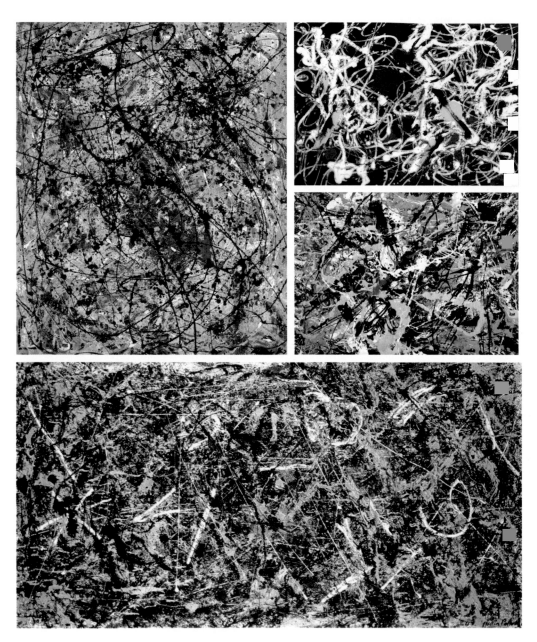

圖3 帕洛克 北斗七星的反射 1947年 油彩、畫布 111×92 cm 市立博物館（阿姆斯特丹，左上圖）

圖4 帕洛克 15號，1948年 琺瑯、紙 56.5×77.5 cm 維吉尼亞美術館（右上圖）

圖5 帕洛克 綠銀 1949年 琺瑯、鋁粉漆、紙、畫布 57.8×78.1 cm 古根漢美術館（紐約，右中圖）

圖6 帕洛克 煉金術 1947年 油彩、琺瑯、鋁粉漆、繩子、畫布 114.6×221.3 cm 貝琦・古根漢（威尼斯，下圖）

圖7 帕洛克 6號，1948年：藍紅黃 1948年 油彩、琺瑯、紙黏貼在畫布上 57.2×77.8 cm
私人收藏（上圖）

圖8 帕洛克 17A號，1948年 1948年 油彩、畫布 86.5×112 cm 私人收藏（洛杉磯，下圖）

（圖6），〈6號，1948：藍紅黃〉（圖7），〈17A號，1948〉（圖8）等等，這些都含有漆黑與金屬銀的基調，加上紅、黃、銅等色澤的裝飾，這些都是色彩豐富，線條均勻，韻律感流暢的作品，一生焠鍊的精華在此盡灑。

▌瘋狂後的第二波熱情

　　帕洛克對人物主題及具象畫風始終興趣缺缺，肖像作品也寥寥無幾，也因如此，一張在他約20歲完成的〈自畫像〉（圖9）更顯得彌足珍貴，當時在藝術家班頓（Thomas Hart Benton）的調教之下，他們情同父子，前輩的美國地域畫風（Regionalism）在他心底滋長。帕洛克同樣也接受古典與現代派的薰陶，像米開朗基羅的「雕像質感」、艾爾‧葛利哥（El Greco）的「拉長變形」等的傳統突出表現、畢卡索的「藍色時期」

情調，馬森（André Masson）與米羅的「自動性繪畫」（automatic drawing）風格、墨西哥壁畫家里維拉的「大膽使用色調」等等的前衛叛逆，各畫派的綜合都在這張〈自畫像〉裡呈現了出來，同時也赤裸裸的捕捉他內在的孤獨、恐慌與焦慮之感，是一件讓人印像深刻的作品。

　　自1938年起，具象與地域畫派的痕跡從他作品裡消失得無影無蹤，從〈誕生〉（圖10）中，我們能偵測到他風格的巨變，畫布2:1的長寬比例，線條、顏色與形狀的延展性，變得有彈性，謎樣的抽象感，戲劇化的渲染效果，以及增跳的「韻律動感」，這突來的遽變說明了什麼呢？在一次訪談

圖9 帕洛克 無題（或自畫像） 約1903-33年 油彩、石膏、畫布黏貼在纖維板上 18.4×13.3 cm 瓊‧瓦戌奔美術館（紐約）

中，對於藝評家分析他的創新只是一種「意外」（accident）之說，他提出最嚴正的抗議。在一連串的遭遇後，1938年炎炎夏日他患了嚴重的精神病，入院治療了好一陣子，與他最親密的哥哥杉帝（Sande）即坦誠表示：「從那一陣子起，帕洛克的畫風完全變了樣。」毫無疑問地，這邊變說明了他強烈自我的釋放，同時也拋出另一項訊息：1947年發明的「潑漆」絕不是偶然，那應是1938年畫風轉變後的再延續。

歷經這場大病，就像畫的名稱〈誕生〉暗喻的，拋棄前人的陰影，自創獨特風格，猶如浴火鳳凰，重新展翅高飛一樣，難道創造力是人發瘋後釋放的表現嗎？老實說，在帕洛克身上，天才迸出火花的一剎那與瘋癲沒有什麼差別，兩者本質是一樣的。帕洛克的藝術並非在平靜中找到的靈感，而是瘋狂後的第二波熱情，那是狂野的餘波蕩漾啊！

圖10 帕洛克 誕生 約1941年 油彩、畫布
116.4×55.1 cm 泰德美術館（倫敦）

圖11 帕洛克 無題 約1945年 油性色粉筆、琺瑯、紙 65×52 cm 提森波那米薩美術館（瑞士）

▌犧牲與救贖

1945 年後，帕洛克與恪蕊絲妮決定遠離繁忙的曼哈頓，來到長島的史賓司（Springs），沒多久他畫了一幅〈無題〉（圖11），這件作品即使缺乏潑灑的刺激，但那黑、銀、橘紅的色調，線條韻律，構圖形式，一團團的未知，找不到出路的模樣，這些跡象在在告知了暴風雨前的寧靜，果不出兩年，這隻蠻牛來勢洶洶，任人再也難以壓制。

希臘神話故事裡，一位著名的建築師戴達樂思（Daedalus）被重金禮聘邀請設計迷宮，企圖困住怪物米諾圖（Minotaur），牠逃不出去，於是掌管「宗教與社會次序」之神的西瑟斯（Theseus）進入迷宮，將牠活活殺死。以〈5 號，1948 年〉為例，漆黑、芒果黃、金屬銀、銅橘、血紅散佈各處，此黑與此銀猶如架設的迷宮；亮黃與銅橘的活力線條像極了性格爆裂的蠻牛，怒氣四放，無次序，無方向的衝撞痕跡；散潰的紅漆代表那一灘灘被刺死後流的血液。帕洛克將莽撞的生命力全投注在創作上，最後以悲壯之姿，在藝術的祭獻台上犧牲，年僅44歲就撒手人寰，誰是背後的兇手呢？

對於帕洛克的存在，還有另一個詮釋，他敢發飆，沒有所謂的禮節觀念，原始熱情的性格、潛在能力的發揮等等的特質，激發人們對他的激賞，歐洲人總譏笑美國無文化，然而帕洛克的魅力卻扭轉此一窘困的局勢，將藝術風潮從對巴黎的情有獨鍾轉向對美國市場的青睞。藝術史學家愛倫·蘭杜（Ellen G. Landau）解釋帕洛克扮演神話中的普羅米修斯（Prometheus），由眾神那兒偷取火種把本土藝術點燃，帶來一片溫暖與光亮，但又因觸犯天條被綑綁在山頂上，任老鷹侵襲，接受痛苦的懲罰。他的黃、紅、銅橘像似火組成的顏色，黑與金屬銀的色澤就猶如帕洛克生活的一連串災難。離開人間後，他的成就與歐洲的林布蘭特、梵谷、莫迪利亞尼等知名畫家齊名，也被列為美國第一位具有「藝術家詛咒（artiste-maudit）」原型的畫家，就因他那表現熱情的、短暫的、悲劇的人生。

結語

帕洛克的生涯寫照全在「潑漆」裡，他在此作情緒的揮灑，總失控，也在這過程之中迷失，怎麼也找不到出口，就像他最喜愛的法國荒謬劇《等待果陀》的情節，沒有開始，沒有高潮，沒有結束，承諾相見的「果陀」也遲遲未到，然而自始至終他保有一份天真的期待，直到死去那一刻，他用生命證明他那不變的熱情。難道社會次序，道德與規則錯待他了嗎？難道我們就是那個活生生的殺手嗎？我想，可能吧！

Hockney
從年輕的出走到老年的回歸
大衛‧霍克尼

大衛‧霍克尼在1960年代是一位普普藝術界獨領風騷的人物，近來被譽為20世紀最具影響力的藝術家之一。他創作的〈巨大的震響〉畫名（圖1），被傑克‧哈任（Jack Hazan）借用，拍攝成他的影像傳記，這極具爭議性的影片闡述他對年輕男子的愛戀，他在游泳池的板架上往下跳，一片藍藍的水濺出了白色的水花，震撼的聲響，告知了他對美的體悟。

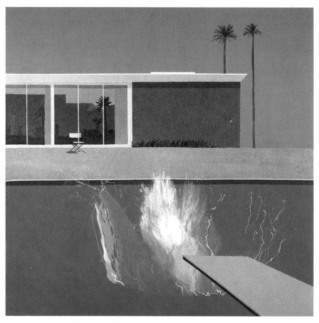

圖1　霍克尼　巨大的震響 1967年　壓克力顏料、畫布　242.5×243.9 cm 倫敦泰德美術館

▌由出走到回歸

　　他在四十多年前創作的〈真正為我自己作的畫〉（圖2），就已呈現男人間的做愛鏡頭，以現今眼光看來不再有什麼好驚奇的，但對當時保守的社會造成的震撼可不小，他算是用藝術品公開坦露與讚頌同性戀愛情的開山祖師。1960年代中期，他決定居留在美國西部，那兒廣大的空間、亮麗的陽光、藍藍的水、年輕男孩的活力，這些「性感」因子是引出他遠離家鄉的主要理

由，令人意想不到的，近年來他又決然
返回約克夏（Yorkshire）重新探索英國
的鄉村景色，此刻他深愛的卻是那份寧
靜的優雅。

　　一頭金髮、類似貓頭鷹眼睛的鏡
框、俏皮的微笑、翩翩起舞的雙眼、新
穎設計的領帶、手指間總夾著一根雪
茄，這副紈褲子弟的模樣成為霍克尼的
生趣形象。然而他怎樣看自己，刻畫自
己呢？對繪畫美學的轉變又如何呢？

▌精選的顏色與布料

　　出生在英國布萊德福（Bradford）
的霍克尼，早期在布拉福藝術學院
（Bradford College of Art）與倫敦皇家
藝術學院接受訓練，兩張他學生時代畫
的〈自畫像〉（圖3、4）是他自我肖像的
處女作。其中，以密密麻麻的文字報紙

圖2　霍克尼　真正為我自己作的畫 1962年　油彩、畫
布 122×91.5 cm　HYPERLINK "http://www.hullcc.gov.uk/
museums/ferens/index.php" \t "_new" 赫爾市費倫斯藝術畫
廊

為背景的圖（圖4），當時17歲的他留著黑髮（染髮前的色澤）、天真的西瓜皮髮式、紅
彩的眼睛、粗框的眼鏡、藍外套、紅圍巾、黃領帶、灰白相間的襯衫、垂直條紋的綠
褲，全都由多彩的顏色、不同的塊狀媒材剪貼拼湊（collage）而成，報紙版面的字樣則
突顯另類的流行趨勢。許多現代藝術家傾向用大量印刷的報紙、廣告、插圖及其他垂
手可得的媒材，樂此不疲的剪剪貼貼，不例外的，霍克尼也是其中一位。

　　這件作品完成後，他立即送給一起唸書的女友泰蕊‧可布萊德（Terry
Kirkbride），當時她沒有硬板作畫，霍克尼便想辦法將兩個木板一大一小拼湊在一
塊，他在這小板上創作這張自畫像，泰蕊則在大板上畫了一幅風景圖。之後她將霍克
尼肖像保存完好，搬家時竟忘了帶走，房東在1999年清理倉庫時竟意外的發現到，如
今再度重現，霍克尼興奮的驚叫「對！那就我啊！」對他而言簡直如獲珍寶！他也向記
者解釋，因為學生時代很窮請不起別人，自己就變成最佳的模特兒了！

　　在這裡，背景中密密麻麻的文字，是1954年3月5日《泰晤士報》（*The Times*）第14

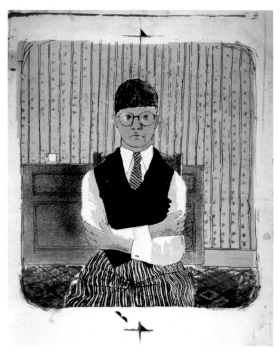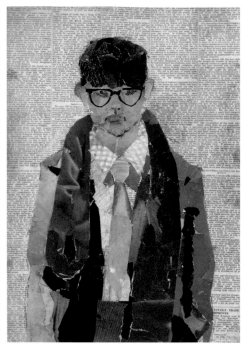

頁的版面，這新聞內容與毛織布料工廠相關，他被那頭條新聞「改善的織品貿易」吸引，以此作為背景，是湊巧還是有意的選擇呢？我認為在這裡，霍克尼擁抱著達達與超現實主義宣揚的「隨機」或「非理性」，他對文字的擷取跟直覺有關，是一段「無理性」選擇的過程，他身上光鮮亮麗的紅、黃、藍的大膽配色與顯示出來的材質感，都反映了他的直覺；五十多年來他始終散發一股濃濃的「花花公子」氣息，此作品為他日後的風格作了最精湛的預言。

▍為美學困境尋找出口

1976 年仲夏經朋友介紹，霍克尼唸了一首瓦勒斯・史蒂芬司（Wallace Stevens）的長詩〈抱著吉他的男人〉，此為詩人目睹畢卡索的〈老吉他手〉後，感動之餘寫下來的。霍克尼細讀詩句，感受那字裡行間深藏的節奏與音樂性，在「現實」與「想像」交錯之間領悟到擁抱自由的重要，返回倫敦之後作了一系列版畫，稱為「畢卡索激發瓦勒斯・史蒂芬司，瓦勒斯・史蒂芬司激發大衛・霍克尼」（David Hockney who was inspired by Wallace Stevens who was inspired by Pablo Picasso）。隔年，他順勢完成幾件風格轉變的關鍵作品，〈自畫像與藍吉他〉（圖5）、〈模特兒與未完成的自畫像〉

圖3 霍克尼 自畫像
1954年 石版畫 29.2×
26 cm（左頁左圖）

圖4 霍克尼 自畫像
1954年 拼貼、報紙
印刷 41.9×29.9 cm
私人收藏（左頁右
圖）

圖5 霍克尼 自畫像
與藍吉他 1977年 油
彩、畫布 152.4×183
cm 路德維希基金
會現代藝術博物館
（維也納，上圖）

圖6 霍克尼 模特兒
與未完成的自畫像
1977年 油彩、畫布
152×152 cm 私人收
藏（下圖）

〈圖6〉與〈注視屏風上的圖畫〉（圖7）就是其中的三件。

1973年畢卡索去世後，霍克尼受一家柏林出版社的委託作一系列的畫冊，誕生了〈學生：獻給畢卡索〉（圖8）和〈藝術家與模特兒〉（圖9），在這兒，36歲的霍克尼搖身一變成學生與模特兒的形像，謙卑的順從畢卡索的引導，對這位立體派巨人的仰慕之情由此可知一二。此外，霍克尼與藝評家齊他吉（Kitaj）在1977年初的《新評論》（*The New Review*）中，寫文章呼籲藝術界不該在抽象意識裡打轉，應當回歸具象藝術（figurative art）的創作。接下來他在《藝術月刊》（*Art Monthly*）裡話鋒一轉，直接批評那些高傲的現代藝文界份子，他認為藝術不該只是侷限在一群懂視覺的小眾，大眾才是藝術的主體。

其實在創作靈感上，這是他有生以來最窘困的階段，〈自畫像與藍吉他〉與〈模特兒與未完成的自畫像〉中不再有俏皮的笑容，臉上的燒紅與憂鬱藍混合他那氣憤又無所適從的思緒，在自然主義的美學領域打轉太久疲倦了，想跳脫出來，但擔心變得四不像。在前面這張，霍克尼集中精神在白紙上描吉他的輪廓，前端椅子映落在淺藍色地毯上的陰影，多像一把「藍吉他」，然而後面這張，藍色部分轉成躺在床上的模特兒，他是霍克尼的愛人！此刻，藝術家正思考真實與假象的關係，也在美學跟情感上的困境中尋找出路。

其他的細節還包括右側的藍色簾布，整齊的桌子，多彩點描的桌腳，攤在地面的毯子，嬌紅的鬱金香與花瓶，桌面上排列規則的紅、藍、黃、綠、黑五色顏料，上方的紅藍相接的粗線條，橘灰色的交叉圖案等等，在在象徵了什麼呢？為了窺看究竟，我們先將視覺移轉到同時期創作的〈注視屏風上的圖畫〉，這名身穿乳白色西裝的男子是他多的年好友亨利（Henry Geldzahler），屏風上貼著四位傳統與現代藝術大師的名畫，維梅爾（Vermeer）擅長處理像裙子、窗簾等布料摺痕；法蘭西斯卡（Piero della Francesca）強調的畫面清晰與深度透視，為圖中人物點綴的自然景象，表現栩栩如生；梵谷

圖7 霍克尼 注視屏風上的圖畫 1977年 油彩、畫布 183×183 cm 沃克藝術中心（明尼亞波利）

圖8 霍克尼 學生：獻給畢卡索 1973年 蝕刻等 57.5×44 cm

圖9 霍克尼 藝術家與模特兒 1743-1744年 蝕刻等 57.5×44 cm

採用印象派的點描與強飽和度的色澤，情緒被帶入前所未有的高潮；竇加（Degas）刻畫戲劇舞台的人生，將繪畫現實推向一個未知的境地，這些都觸動了霍克尼的心，影響他此時的創作風格。

在〈自畫像與藍吉他〉與〈模特兒與未完成的自畫像〉裡，交錯進行的「線條」成為作品的主要基幹，這多種形式的「線條」是他從馬諦斯繪畫中學到的寶貴經驗，藉由描邊的輪廓，人體、事物、景象的「具像感」一下就可勾勒出來，在創作枯竭之時，這也成為他對美學的另一項反思。換句話說，這兩張自畫像是他從前衛派的思想

回歸傳統的震撼宣言。

▌傳統創作的重新肯定

他在2006年作的〈自畫像與查理〉（圖10），大小的長寬比例2：1，藝術家站在一片淡藍的區塊（地面），友人坐在桌上，全身幾乎落在深藍區塊（牆面），直立在右前方的是長形畫板，我們對畫布的內容卻一無所知，兩支灰白毛色畫筆幾近他的髮色，不避諱的揭露那已近黃昏的感嘆，多像林布蘭特面對年老時那般的坦誠！

年輕時，霍克尼為照相藝術從事多種革命性的實驗（圖11、12），近年來玩膩了相片拼貼的遊戲，回到傳統的油畫創作。2004年透納獎（Turner Prize）得主傑洛米‧達勒（Jeremy Deller）為當代藝術下了一針見血的斷言：「現在藝術家不再畫畫，就像現代人已不騎馬工作一樣。」霍克尼鄙視此種論調，不以為然地說：「我將達勒說的這句話貼在我工作室的牆上，他認為照相技術已完全取代繪畫，許多人也這麼想，我卻說他們太過天真了。」他篤信相機已把現今的視覺藝術弄得愚蠢不堪。在繪畫的過程，藝術家花很久凝視，因此能深入了解一個人體、一件物品、一片景象，效果就像長時間的曝光，然而照片僅是一剎那的抓景而已。為此，他急切的爭辯：「藉由深透的心理層面進入人

的世界才是影像的本意，腦袋裡，記憶中的形像都是由一段長時間觀察後得來的……因此，繪畫將永遠不死。」在這張自畫像，那兩枝畫筆與巨長的畫布就是他捍衛「繪畫」的兩件信物啊！

手拿畫具的藝術家站在畫板背後，這樣的構圖是否似曾相識呢？遠在17世紀，畫家維拉斯蓋茲的〈宮女〉圖（見第4篇）就如此安排了，《倫敦新聞畫報》（*Illustrated London News*）在1985年針對藝術專家為調查對象，〈宮女〉被列為「世界上最偉大的畫」。霍克尼的自畫像，雖然沒有四百年前的貴族景象，但同樣有維拉斯蓋茲的姿態，他的好友查理站在他身後。值得一提的是每位他熟識的朋友，最後都被他帶入肖像畫裡，他們也成為畫

圖10 霍克尼 自畫像與查理 2005年 油彩、畫布 182.88×91.44 cm

圖11 霍克尼 自我肖像 1970年 富士銀鹽照相 30.5×22.2 cm （左圖）
圖12 霍克尼 自我肖像 1975年 照相 25.3×21.3 cm （右圖）

家藝術生涯中不可或缺的力量，藝術家拿自己跟維拉斯蓋茲相媲美，自信滿滿的宣示
他在藝術史上優越的地位。

結語

他的〈巨大的震響〉，不由得讓筆者聯想到維斯康堤（Visconti）在1971年的「魂斷
威尼斯」（Death in Venice），兩位音樂界好友經常爭辯什麼是「美」？篤信精神美
的卡斯塔夫（Gustav）踏上威尼斯，嘗試尋找創作靈感，當死神降臨時，他體悟到
「美」竟然與他一生信仰的美學觀背道而馳，目睹男孩稚嫩的臉龐，身上散發的活
力，像勾魂似的，一種美的救贖，愛的渴望及精神的昇華，都在那一刻發生了，這
些同樣是霍克尼在美學深淵裡最難以言說的眷戀與探索。

他曾說：「我從父親身上學到一招，那就是不需要理會旁人怎麼看你。」人們如何
批判，藝評家怎麼抨擊，對他來說都無動於衷，他總是這般的瀟灑和與眾不同，
五十多年的藝術生涯，全憑他那不凡的才氣與真情流露的結果。

Long
自然，行走與標記
理查・隆爾

理查・隆爾被公認是當代最具影響力的藝術家之一，以地景藝術（Land Art）拓荒者著稱的他，作品中探索他與自然山水的關係，從1967年，他以步行在草地上踏成一條線之後，目前他的足跡已行遍世界各地，包括蘇格蘭高地、阿爾卑斯山、撒哈拉沙漠等。在當今一片環保的聲浪下，全球大都已正視暖化的危機，他藝術中強調的「大自然」固然令人矚目，但他是如何藉由自然景觀進一步刻畫「自我的形象」呢？

▌經過之路必留下痕跡

隆爾1945年出生在布里斯托（Bristol），從小就喜愛走路，騎腳踏車，與父親一起做長程旅行，家鄉的雅芳河（River Avon）便成為他的靈感的來源。1966-68年間，他在倫敦就讀馬丁藝術學院（Martin's College of Art），當時的雕塑創作大都採用焊接鋼，作品龐大又抽象，人們一窩蜂朝此方向發展，然而隆爾拒絕與潮流一同浮沈，卻以最自然與簡單的方法，開創獨特，屬於自己的路。

1967年的〈走出一條線〉（圖1）是隆爾的處女之作，他在大片草地上來回不斷的行走，直到踩踏的痕跡形成一條路才肯罷休，

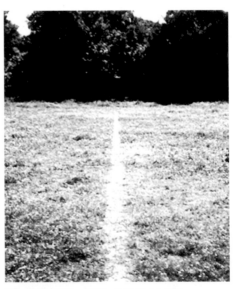

圖1 隆爾 走出一條線 1967年（上圖）
圖2 隆爾 白水線 1990年（右頁圖）

「路徑」原本就是人類在大自然存活的標記，不需任何紙，筆，顏料，他用最經濟的方式，營造出一種純粹「經過之路必留下痕跡」的寫照。

這條路走到何處？到達怎樣的盡頭呢？隆爾說：「這條路逕是屬於我的，它走向遙遠的一方。」他認為行走蘊含著豐富的歷史與深沉的文化，過去不少朝聖者、行腳夫、流浪者、詩人等等，都在這過程中找到啟發與靈感，所以，走路本身就等同於藝術，藉此他可以測量時間、距離與地理方位，也能恣意的探索五官的感知。

然而，這條「路徑」被設置在荒郊野外之中，無人經過，時間一久又回復原狀，他的踩踏最終會落於一種虛空，這「短暫性」就成為他自然景觀雕塑的重要因素；雖然經常被美的景象感動，但他絕不把浪漫的情懷帶進作品裡，因為藝術家想隱喻現實的處境，傳達人生的「無常」，這份詩意倒是與英國自然的傳統回歸情調很類似，就像山水畫家康斯特布爾（John Constable）與詩人華茲華斯（William Wordsworth）一樣，同時也跟東方佛學的禪意不謀而合。

〈走出一條線〉呈現的就是隆爾的影像獨白，這條路描述了他的個人經驗，不僅捕捉當下那一刻，更串聯起他童年在大自然間行走的記憶，至於這條路的消失並非代表未來的缺席，它形成的「姿態」，藉由照片，讓我們看到藝術家自身走向未來的足跡。

▌外相的獨特辨識

在大自然中拾起的石頭、木枝、泥土、漂流木等，也成了他創作的材料，在一次被採訪的經驗裡，他談到自己的媒材哲學：

我所有的作品，都是我的選擇，我的偏愛，我喜歡石頭，因此我使用它們，這就像用步行來創作一樣，理由很簡單，我喜愛走路。石頭是一樣很實際，普通的東西，在世界每個角落幾乎都可找到它們，很輕易的被撿起，也很容易攜帶，它賦予一種有很獨特的，普遍的，自然的特性。我同樣的也使用其他材料，譬如泥，水等等，我的偏好總與簡單，基本，與自然扯上關係。

在〈白水線〉（圖2）中，他把白泥與水混在一塊，在地上潑灑蛇形的圖紋，此原創

圖3 隆爾 佛斯泥的半圓弧 2007年 佛斯泥（右頁上圖）
圖4 隆爾 泥 2002年 泥（右頁下圖）

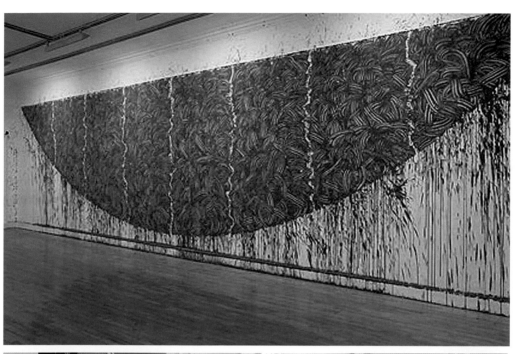

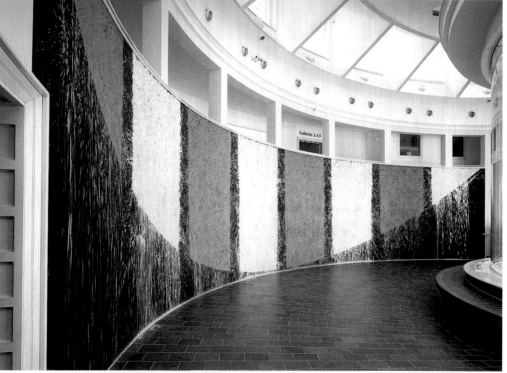

性贏得了1989年的透納獎；在2007年的〈佛斯泥的半圓弧〉（圖3），他到佛斯河（Firth of Forth）取出稀泥，回到美術館，直接在展覽室的一面長牆上揮灑，泥水因地心引力緣故往下流，在牆面留下美麗的痕跡，人的創意與自然的力量在此蹦出了一觸即發的感動；另外，2002年在泰德美術館展示的〈泥〉（圖4）運用的也是同樣的原則。

這些沾泥的作品，都因自然界的影響，讓藝術家的身體舞動起來有了千變萬化，但也隨展期的結束被沖刷掉，所有的也就煙消雲散，這充分的表達一種「暫態」觀念，長久以來，泥是水、岩塊與石頭藉潮汐漲落的推移所造就出來的產物，時間在自然裡流動，就像飛鴻雪泥般短暫，但又如此動人，隆爾將這些自然物帶進室內，盡情的「潑灑、沾污」，展現舞動的姿態，就如同蓋上本人的印記一般。

圖5 隆爾 無題 2003年 瓷土、泥、漆、漂木 方秀雲攝

圖6 隆爾 仲夏日之圓 2007年
佛斯泥 黑漆

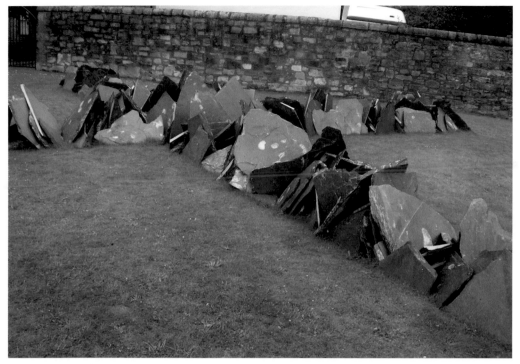

圖7 隆爾 康沃爾板石的十字 2007年 板石

　　隆爾也用手沾瓷土或泥土來創作，像 2003 年的〈無題〉（圖5）與 2007 年的〈仲夏日之圓〉（圖6）是兩個典型的例子，在前者，他用姆指沾染白陶土，然後烙印在一長條形的漂浮木片上；在後者，他的手掌沾白陶土，以圓形方式排列沾印在紙上，製作時間恰好在 6月21日，是一年中最長的白日，這種「在相似處尋找不同細節」的特點深深吸引了他。

　　世界上找不到兩個相同的指紋，曾幾何時，當我們對人生感到茫然，掌紋的長短與走向便成了算命相士預測我們未來的依據，指紋與掌紋都因每人的基因不同，造成的細節也不一樣，藝術家運用此兩種外相的獨特性，讓觀眾來辨識他的存在。

　　隆爾曾驕傲的指稱這些作品是他自身的「姿態與形象」，指印、掌形與泥水圖紋，都成為補捉他最直接的方式。

▌為自己立下紀念碑

　　他總喜歡用石塊編成線形、十字形、圓形、長方形或漩渦狀，這些無論在何處，

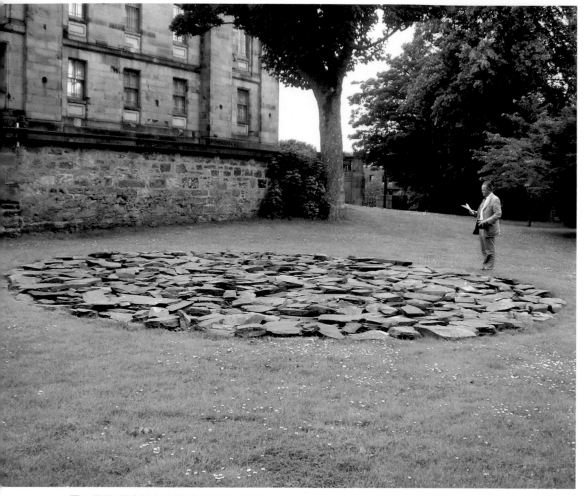

圖8 隆爾 麥克投夫的圓環 2002年 板石

都能看到的形狀，在2007年創作的〈康沃爾板石的十字〉（圖7），他以8噸的灰藍色板石堆積成X形，另一件2002年作〈麥克投夫的圓環〉（圖8），他用灰紅色材料拼成的「圓形」，是宇宙最原始的記號。他作品的幾何形狀，除了普遍性，也提供了極簡藝術（Minimal Art）的視覺語言，解讀起來，具有強烈的神秘隱喻。

藝評家馬里歐·可豆葛拿投（Mario Codognato）針對隆爾的作品，談到「圓」的意象：

自文明開始，人類早已有了太陽和滿月的抽象與概要圖形，這毫無分裂的跡象，使得人們

拍立得相機創作，佩蒂的「男女同
體」（androgynous）形象特質深深
吸引著他，也成為他源源不絕的繆
斯，為她拍的肖像照片可說不計其
數，就在這個時候，馬波索博補捉
到自己獨特的美學觀與藝術風格。

在不少的自我攝像中，他把自己
扮成女子，1980 丅他拍的一張胸部
以上的裸照〈自畫像〉（圖1），濃妝豔
抹使得整張臉看起來妖媚，強調他
內在的陰柔，加上陽剛的身體，立
即表現了「男女同體」的形象，反應
出一種邱比特的性愛（Eros）與賽姬
的心靈（Psyche）合為一體的情境。

圖1 馬波索博 自我肖像 1980年 明膠銀版 馬波索博基金會

▌古典主義

介乎1915與1922年之
間的歐洲前衛藝術運動──
達達主義，強調「隨機」
的體裁擷取，之後現代藝術
家經常依賴這種方式，但是
馬波索博卻鄙視這拋棄傳統
價值的作法，認為未經安排
的實體根本不值得留影，
像他1981年的背面〈自畫
像〉（圖2）與1983年拿槍的
〈自畫像〉（圖3）參照的就
是古典美學，水平與垂直兩
條主軸線的恰當配合，實現
了中央、對稱、對比的構圖

圖2 馬波索博 自我肖像 1981年 明膠銀版 馬波索博基金會

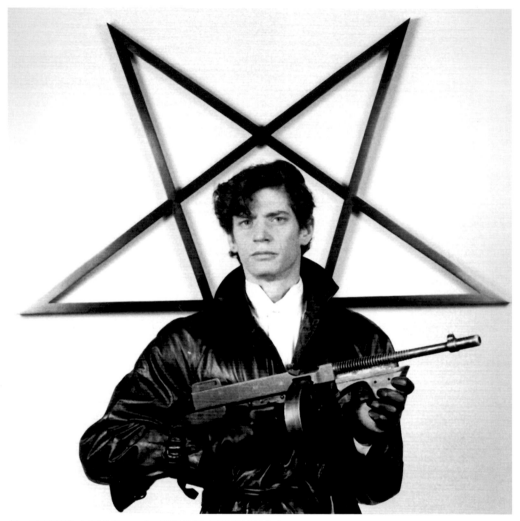

圖3　馬波索博　自我肖像 1983年　明膠銀版　馬波索博基金會

　　原則，熱愛收藏古典雕像的他，非常重視姿態的均勻及比例，使照片達到最完美偶像
化的效果。

　　矯飾風格（mannerism）盛行於 1520 與 1600 年之間，這派的藝術家強調人物的扭轉
姿態，或垂直的拉長身軀，這樣子看起來與真實的比例並不相符，但賦予更多的想像
空間，因此更增添幾許的優雅與迷人。馬波索博同時也把這種美學觀運用在他的人物
擺姿上，在 1985 的〈自我肖像〉（圖4）中為了描繪扭轉的過程，這一閃的痕跡都清清
楚楚的呈現出來，這橫跨時間的縮影倒像是刻畫無時間、無空間的聖像，流露出那份

圖4 馬波索博 自我肖像 1985年 明膠銀版 馬波索博基金會（左圖）

圖5 馬波索博 自我肖像 1986年 明膠銀版 馬波索博基金會（右圖）

永恆性；另外在他 1986 年的〈自我肖像〉（圖5）上，藝術家的頭稍微轉至另一個角度，他傾斜的臉，筋脈與肌肉緊繃的脖子，把自己多重性格與複雜心思都凸顯出來。

▌不安定的並列

馬波索博也經常運用超現實派攝影家曼瑞（Man Ray）的實驗性手法，像軀體（torso）的鏡頭焦點，物體（object）與身體（human body）之間不安定的並列（unsettling juxtapositions）效果，但他又再將此發揮到極致，他1975年拍的〈自我肖像〉（圖6）是一張耐人尋味的情色照片，法國評論家羅蘭·巴特（Roland Barthes）在《明室》（*Camera Lucida*）一書中，針對這張相片說道：

這位手臂伸展，迷人微笑的男孩，雖然他的美不屬於古典的或學院派那類，即使他一半以上的身體都在框緣的極端處，不在照片裡，然而這種安排演變成了一種愉悅的情色，這張照片讓我們明白的分辨，何謂色情的縱慾，何謂情色的美慾⋯⋯攝影家捕捉到很好的開放角度，也將該遺棄的部分處理的很好⋯⋯他找到對的時刻，因此呈現出慾望的高潮。

不直接描繪性器官，邀請觀眾想像照片框緣之外的部分，是這位藝術家對情色慾望抓取最美的表現！

圖6　馬波索博　自我肖像 1975年　明膠銀版　馬波索博基金會

▌兩極端的綜合

　　兩張分別在1980與1983年拍的〈自我肖像〉(圖7、8)裡，馬波索博在前額留著倒掛三角形的髮式，穿一身的黑色皮衣，叼著半根煙，微微下垂的唇，雙眉深鎖，用疑惑的眼神直視我們；另一張則拿著刀做恐嚇人的樣子，這些都宣告他是一個在危險邊緣遊走的「壞男孩」。在叼煙的這張肖像中，右側打過來的光線與他的一身黑產生光與影，光明與黑暗、善與惡、天使與魔鬼的強烈對比，此意象經常出現在傳統的耶穌

圖像之中，這半根煙與瀰漫在左上方的煙霧，象徵天主教儀式散佈燃香的情景。

　　他去世前不久作了一張只露出雙眼的〈自我肖像〉（圖9），用那靈魂之窗作媒介，來描繪在他心理作祟的二元論，緊縮的眉間將中間劃開，一眼暗影，另一眼光亮，沒有矯揉造作，他的深度靈魂在此完全被勾勒了出來。馬波索博將宗教的隱喻帶進來，從小在天主教的家庭裡長大，善與惡分界的強調使他對此二分法特別敏感，也在他日後創作成為最重要的批判元素。

圖7　馬波索博　自我肖像 1980年　明膠銀版　馬波索博基金會（左上圖）

圖8　馬波索博　自我肖像 1983年　明膠銀版　馬波索博基金會（右上圖）

圖9　馬波索博　自我肖像 1988年　明膠銀版　馬波索博基金會（下圖）

▎記住你將要死

　　當愛滋病在同性戀圈子裡凶狠蔓延之際，1987年他被診斷患有這不治之病，也了解死神隨時都可能將他帶走，因此，開始對傳統藝術與文學的「記住你將會死」（拉丁文memento mori）感興趣，這主題告知了俗世間朝生暮死的滅空，牽扯到繁華背後有一隻難以掌控的手在那兒操弄，應驗《聖經・傳道書》第1章第2節提及的：「虛空的虛空・凡事都是虛空。」在1988年作的〈自我肖像〉（圖10）裡，他的頭飄浮在右上方的半空中，左下方則是緊握手杖的巨大拳頭，上面連接一個小小的骷髏頭，那一雙空洞的眼睛直盯著我們，暗喻「記住你將會死」的座右銘，提醒世間的繁華即是塵埃啊！

　　面對死亡隨時的降臨，他如何看待呢？追尋宗教與精神的提升或是抓住今朝吃喝玩樂，盡情享受呢？對馬波索博而言，這兩種反應都包含在內吧！在生命最後的兩年，他將愛、美與死亡三個重要的主題結合在一塊兒，引進作品之中，轟轟烈烈為他人生作了最後的註腳。

結語

活著的時候，他的作品猶如洪水猛獸般讓人無法接受，當過世前的幾個月，他接受《藝術新聞》（*ARTNews*）訪問時談道：「人們以『震驚』的態度看我的作品，我並不喜歡這樣的字眼，我只是在尋找一些不被期待的東西，以前未看過的東西……擔任一位攝影師，我感覺這才是我應該作的。」

是的，藝術家的天職絕不會僅持在原地不動，他們為人們找尋新鮮的、刺激的、不被期待的，甚至人類不敢面對的部分，馬波索博勇敢的承受許多無情的批評，在21世紀的今日，讓我們應該站起來為他抱以最響亮的掌聲吧！

圖10 馬波索博 自我肖像 1988年 明膠銀版 馬波索博基金會

Gormley
道德劇《凡人》的再延伸
安東尼‧鞏立

英國當代知名的雕塑家安東尼‧鞏立，二十多年來用自己的身體當模型，以導線、鐵、鋼、銅、玻璃等材質製作成雕像，這些成品目前已遍佈在歐洲的許多美術館、博物館、山巔、海岸、購物中心與街角。他用無數的自身形體，表現怎樣的不同空間概念呢？想作什麼樣的宣言呢？

▋沉思的身體

鞏立是少數仍然還使用傳統具像創作的雕塑家，他的作品不陳述情節，沒有動作，無任何表情，只把探索焦點放在外體與自然、社會及宇宙的關係經驗上。在用身體作模的過程中，他被模殼緊緊的困住，失去所有感知，進入一個迷失、完全依賴的狀態，處在像分娩前的封閉，當殼被剝開之後，再度回到現實裡，他已經經歷一段珍貴的冥想與沉思了（圖1）。

這種省思絕不會突然從天而降，那是經過長時間試煉的收穫，在嚴格的環境裡長大，父母都是虔誠的天主教徒，從小被送到教會學校住宿，十字架上的耶穌形像一直存留在他的心裡（圖2），規律是他生命的起始，日後卻也成為逃脫的理由，他記得小時候晚上睡前就被要求跪下作禱告，上

圖1 鞏立 學習去思考 1991年 查爾斯頓城監獄（右圖）
圖2 鞏立 為卡西米爾設置的一個角落 1992年（右頁上圖）

床後眼睛必須閉起來，還未疲憊睡不著覺的他，怎麼辦呢？於是在黑暗的空間裡發揮天馬行空的想像，擁抱自由靈魂的他，無論是睡前的胡思亂想或在海邊與荒野間的亂走，都成了他逃離常規的聖地，一個夢想與現實結合的天堂。如今步入中年的他還經常回到那兒尋找童年走過的足跡，生命的自由、活躍與開放，也自然地湧上心頭。

　　1971年，他從劍橋大學三一學院（攻讀建築、人類學、藝術史）畢業，對進入任何機構工作一點興趣也沒有，只希望好好的體驗人生，因

此，他背起行囊遠走印度，去經驗一個迥然不同的文化，他在街道、走廊或其他公共空間看見當地人恣意的席地就睡，陪伴他們的只有耳旁的小收音機與飛繞其間的蒼蠅，他們對肉身的坦露毫不害羞，這些都讓他強烈的意識到美的存在，其間，他又親訪大吉嶺的索那達寺（Sonada monastery），學習古老毘鉢舍那禪修（Vipassana meditation）。

葛立的第一批雕像創作呈現的就是人裹在白布裡睡覺的扭曲姿態，他注入的博愛與憐憫之心，呈現那份極度的純美，看了

圖3 葛立 測試一個世界觀 1993年

真叫人落淚。這趟印度之旅使他學習到由內在的冥想，進而了解身體的奧祕，創作之心就此萌芽，這也說明為什麼他一直把人體當作藝術的主題。他曾說：「只要身心進入絕對靜止的狀態，藉著觀察，在歷經災難折磨之後，會有猶如鬼魅般嚇人的外表，但內心卻享有無窮的自由。若外在刺激停止，你必須依賴身體的內在運行去成就感官的經驗。」1994年他的〈測試一個世界觀〉（圖3）榮獲當代藝術的透納獎，當時他談起：「我嘗試由內在觀點製作雕像，所以，用自己的身體當媒介與工具，努力維持姿態，這作品形式來自於我全心全意的專注。」佛教引領他對身體與心靈關係的理解，是一段人生智慧被啟蒙的旅程。

▍失去建築元素的空間

在〈伸展〉（圖4）中，八尊人物雕像緊貼牆上，安置在天花板與地面銜接的角落

圖4 羣立 伸展 2000-2007年 八尊 造鐵像

中，與房間形成黑白對比，若仔細觀察，它們的姿態一模一樣，都有投降之姿的雙手及90度張開的雙腳，只是擺置方向不同，幾何的構成也因此產生變化。

　　基本上，整件作品牽扯兩種形式原則，一為雕塑，二為建築，原來空間的人物雕像，因倒錯擺置，整體突然有了激進的矛盾，怎麼說呢？一般建築空間的首要目的在容納人的身體，因此論及的維次、大小、垂直水平關係、閉合表面等集合元素的考慮，在在都是為了確保人身的庇護，讓人們安穩的享用處所，無所顧忌，依據人的站立、行走、跑步、睡覺、翻滾及其他動作為基準，地板，牆面，天花板的建築架構，也都被賜予固定的角色。而這〈伸展〉的八尊雕像，表現一種「無建築」的空間概念，藝術家有意擊破固有傳統的約束，勇敢的挑戰那千古不變的建築知覺。

　　希爾德布蘭德（Adolf Von Hildebrand）是第一位雕塑家察覺到不同形式雕塑品在空間對觀賞者心理反應的差異，就像他討論浮雕（前景）與雕像（360度全景）之間的不同，西方傳統雕像，都以地板的水平線為基準，作直立的架設，葛立從此觀念出走，駁斥單一的思考，再作顛覆，將上下左右的六面水泥牆、地板、天花板作為可能性的基準平面，〈伸展〉的八尊人物貼在角落，看似浮雕，但並非浮雕品，同時，我們也無法對此單件雕像繞行作全景的欣賞，假若地球失去重力，人可以自由在空間的六面行走，將會是欣賞此作品最好的角度了，這讓筆者聯想到2007年夏天，患有葛雷克氏症的知名科學家史蒂芬・霍金（Stephen Hawking）在模擬的外太空經歷了一場零重力的滋味，在觀念上，葛立就像這樣，把我們放逐到外太空裡，任意的遨遊。

▍思考未來的空間

　　2007年仲夏，他的三十多尊大型人物雕像組成的新作〈事件地平線〉（圖5），以倫敦360度的天際線為設置點，架設在黑瓦德藝術館（Hayward Gallery）距離1哩外的多棟建築物屋頂上，滑鐵盧橋上，與南岸藝術中心外面，此安排的裝置藝術把堅固的房子延伸到侷限以外的空間，為此他延續了2006年創作的〈他方〉（圖6）。

圖5　葛立　事件地平線 2007年　27尊纖維玻璃，4尊　造鐵像　每尊 189×53×29 cm　設在倫敦

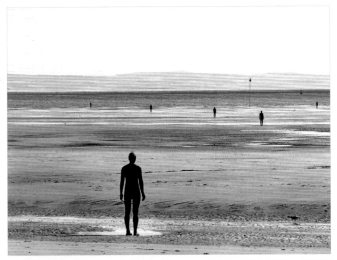

在〈他方〉，100尊鐵雕像分散在科羅斯比海灘（Crosby Beach），全部面向海的天涯（背對觀眾），靜靜立在那兒，宛如宇宙的觀察者，為我們感知月亮的陰晴圓缺，海水的潮漲潮退，太陽的升起降落，以及來來往往的云云眾生，這些背對的灰黑軀體，跟菲特烈（Caspar David Friedrich）的名畫〈海濱僧侶〉(圖7) 與〈月升海邊的兩名男子〉(圖8) 有同工之妙，充滿禪意，聳立的人物就像孤獨的和尚或男子，引領我們目睹全景，思考宇宙的未來。

若說〈他方〉的氛圍猶如〈海濱僧侶〉與〈月升海邊的兩名男子〉，那麼他的〈事件地平線〉就像菲特烈的〈旅者靜觀雲海〉(圖9)，這站在屋頂的三十多尊雕像，

圖6 聳立 他方 1997年 設在英國奎斯比海灘

圖7 菲特烈 海濱僧侶 1808-1809年 油彩、畫布 110×171.5 cm 老國家畫廊（柏林）

圖8 菲特烈 月升海邊的兩名男子 1817年 油彩、畫布 51×66 cm 國家畫廊（柏林）

宛如山巔的男子，以一種征服、決斷、負責的心情俯視倫敦全景。根據葛立的自述：「這些靜止，沉默，等待的身體，將奪來的真實世界，轉換成一個夢想的空間，當我們看見一尊接一尊雕像遠立在前方，自然體會到人類並非規律社會的受害者，而是創造世界的主體，我們不該假裝對世界沒有一丁點責任，每個小細節都是我們的作為啊。」

圖9 菲特烈 旅者靜觀雲海 1818年 油彩、畫布 98×74 cm 漢堡美術館

▌拒絕容納的空間

在〈分製之二〉（圖10），藝術家依據1歲半至80歲馬爾默（Malmö）人的身體比例，用鋼筋混凝土，作成三百尊幾何形狀的藝術裝置，葛立也解釋此作品的思考哲學：「身體是我們第一個住所，建築則是第二，我想使用後者的形式體（即建築），在自我記憶缺乏的私人空間，憑藉精準衡量，製成大量的集中體……，這牽涉到身體與建築物、城市與細胞、紀念碑與親密關係，在這件作品，每個單位代表某人的『房間』，也與其他活著，正在呼吸，移動的身體緊密的連繫著。」「房間」指的就是每尊雕像（由一大一小方塊組成），方塊上的洞分別代表人的耳朵，嘴巴與性器官，唯獨缺少眼睛，這些個體僅靠聽覺、味覺、感覺與外界溝通，像古文明的遊唱詩人荷馬一樣，人失去視覺後，其他的感官都變的特別靈敏吧！

葛立只尋找他認為值得作的主題，決定要做，就得做得完整，他不在乎用到的精神、人力與財務有多龐大。由三百二十六個耐候鋼塊箱組成的〈空間站〉（圖11）就是一個很明顯的例子，重約27噸，整個形狀是藝術家以自己身體作模，然後作極度的擴增，大得像恐龍一樣（約680×900×800cm），從人體模型轉換到堅硬的鐵塊，超大的能量，體重的平衡感，壓迫與自由的分界等等過程是他渴望觀眾去體驗的，就如名稱所暗示的，藉由基因體DNA的組成，在空間裡運作想像，預測人類未來的巨變。

在〈分製之二〉與〈空間站〉，葛利運用建築師柯比意所講的建築基本元素——體積、大量、及表面，然後將這些轉譯成一種抽象語言，蹊蹺的是面對這些葛固的建築空間，我們卻走不進去，就像賈克·拉岡（Jacques Lacan）所說的：「空間確實在我的

圖10　鞏立　分製之二　1996年　鋼筋混凝土　依據馬爾默1歲半至80歲當地人的大小創作的300件成品（上圖）

圖11　鞏立　空間站　2007年　約680×900×800 cm　耐候鋼板（下圖）

眼中，但我卻不在空間裡。」

▌增添情境的空間

　　〈騷動〉（圖12）、〈閃爍〉（圖13）、〈容納者〉（圖14）與〈感覺材質之29〉（圖15）是他2007年用不鏽鋼細條或細管完成的作品，無論懸在空中飛行、走路、掉落、站立與翻滾，在視覺上，都與人體各姿態被模糊化後的結果有關，我們無法直接觸碰身體，最後只能摸到表層鋼絲的刺或阻礙物，在這裡，筆者認為藝術家探討人體與外界的溝通，不僅是肌膚與空氣的接觸，更多增加另一層元素：愉悅、驚喜、焦慮、憎恨、心甘情願、不知如何是好等的情境反應，當人與人在空間擦身而過，相遇、交談、到最後的親密關係，不就是因許多的情境反應累積而成的嗎！

圖12 葛立 騷動 2007年 3mm 不鏽鋼鋼條 267×215×116 cm（左圖）

圖13 葛立 閃爍 2007年 2mm 不鏽鋼鋼條 230×210×210 cm（右圖）

圖14 葛立 容納者 2001年 軟鋼管 細棒 271×242×229cm（右頁左圖）

圖15 葛立 感覺材質之29 2007年 4.75mm 不鏽鋼鋼條 250×160×195 cm（左頁右圖）

結語

黑格爾（Georg Wilhelm Friedrich Hegel）說：「將站立的石頭視為第一批柱子，就是建築的起源。」鞏立的藝術可說用盡了此哲學家的觀念，將雕塑與建築兩者合作無間的表現出來。藝評家安東尼‧維德勒（Anthony Vidler）針對他的雕塑風格，談道：「嚴密與規律的室內建築，水泥牆內的黑暗與非自然光建築，是粗野主義（Brutalist）晚期所擁抱的，鞏立對抗這種精神，結構另類的逃脫軌道空間，每個時刻，他連結的建築碼都賦予了對傳統的反駁，與反駁後的再延伸。」的確，他件件大工程的雕像超越實質的水泥牆，最後營造的是一個接一個非邏輯的建築空間。

鞏立的作品玩弄人的常軌，我們在他創造的顛覆空間中做了一場豐富的經驗之旅，起初覺得難以適應，然而經過重新思考身體與空間關係後，終將理解到被放逐的自我，可在天地間恣意妄為，就像掛在十架上的耶穌與樹下禁食默想的釋迦牟尼，為人生找到真意解脫。

受到西方基督教與東方禪佛學的影響，藝術家把耶穌的「將身體獻給眾人」與佛教的「普渡眾生」思想作為他作品的主要觀念，雖然用他的身體作模，但表現的並非水仙花的自戀，他最終想傳達的卻是你我的平凡眾生。

國家圖書館出版品預行編目

藝術家的自畫像——從文藝復興的杜勒到當
代的鞏立/方秀雲著.

初版 . - - . 台北市：藝術家.2008.04

面 17×23公分

ISBN 978-986-7034-84-7（平裝）

1.藝術 2.美學

909.9 97005681

藝術家的自畫像

從文藝復興的杜勒到當代的鞏立

方秀雲 著

發行人 何政廣
主 編 王庭玫
編 輯 謝汝萱
美 編 陳怡君
出版者 藝術家出版社

台北市重慶南路一段147號6樓
TEL：(02)2371-9692～3FAX：(02)22331-7096
郵政劃撥：01044798 藝術家雜誌社帳戶

總經銷時報文化出版企業股份有限公司
台北縣中和市連城路134巷10號
TEL：(02)22306-6842

南部區域代理台南市西門路一段223巷10弄26號
TEL：(06)261-7268FAX：(06)263-7698

印 刷 新豪華彩色製版印刷股份有限公司
初 版 2008年4月
定 價 新臺幣280元

ISBN 978-986-7034-84-7（平裝）